U0110866

大展好書　好書大展
品嘗好書　冠群可期

大展好書　好書大展
品嘗好書　冠群可期

休閒生活
4

樹木盆景
製作技法

吳詩華　　汪傳龍　編著

品冠文化出版社

作者名單

盆景製作：潘仲連　吳來順　傅　強　陳德偉
　　　　　王恒亮　楊台明　夏世觀　汪傳龍
　　　　　米殿康　蘇　滬　周禮明　楊正選
　　　　　花良海　王富旺　趙慶泉　胡志松
　　　　　汪定保　任振發　馬鞍山雨心湖公園
　　　　　張世雲　楊柯安　黃　傑　沈爲保
　　　　　合肥清溪公園

攝　　影：仲濟南　孫畫洪　汪傳龍



作者簡介

吳詩華　1957年畢業於南京林業大學林學專業本科，當年分配至安徽農業大學林學系擔任樹木教研組教師，1980年任園林專業主任。

　　現任中國園林雜誌社編委，中國花卉盆景雜誌社編委，中國盆景藝術家協會常務理事。

汪傳龍　安徽馬鞍山市人，1983年畢業於安徽師範大學美術系。現爲中國盆景藝術家協會理事、馬鞍山市花協秘書長、中國美術家協會安徽分會會員。

　　主要著作有：《圖解樹木盆景》（與吳詩華合著）、《圖解根雕藝術》、《趙慶泉盆景藝術》（與趙慶泉合著），均由安徽科學技術出版社出版發行。1981年起從事樹木盆景創作與研究，發表有關盆藝理論與實踐的文章20餘篇，其中《試談樹木盆景中的線條美》一文，在南京「中國海峽兩岸及港澳地區盆景名花研究會」上作發言交流。《歲老彌壯》、《如日中天》、《好兄弟》等多件樹木盆景作品，在昆明世博會及全國性盆展中，多次榮獲一、二、三等獎。在樹木盆景理論與實踐中，主張或強調用書意的線條塑造枝幹，以畫意統籌樹木整體景觀。

前　言

　　盆景為中國傳統藝術，始於漢晉，形成於隋唐，盛於明清，歷代均有所創新與發展，今日已風靡世界。盆景藝術同園林、詩、畫等藝術一樣，都是源於自然，源於生活。它是大自然名山大川、奇椿怪樹的姿態風貌在盆中的縮影，山林樹木景色，畢陳於幾席之間，身處鬧市斗室之中，也可領略自然風光。

　　盆景是栽培技術和造型藝術的結晶，也是自然美和藝術美的有機結合。相材之意，寓情於景，氣韻生動，意境深遠。

　　中國盆景藝術在長期的發展過程中，形成許多地方風格流派。中國盆景藝術盛傳有五大流派，即蘇派、揚派、徽派、川派和嶺南派等，都各具風格特色。但傳統的東西，也存在一些不合乎時代發展要求的成分，所以在繼承優秀傳統的基礎上，還需要不斷創新，發揚光大，推陳出新。樹木盆景在中國盆景藝術中佔有主導地位，具有獨特的風韻和技巧。其表現的手法隨著地區的差異，取材的不同，形式多種多樣，千變萬化。有的以露根、虬幹取勝；有的以葉

形、葉色見長；有的以花、果取景。樹姿則力求古樸、秀雅、蒼勁、奇特，色彩要豐富，風韻要清秀，這是樹木盆景造型藝術的基本要求。

　　盆景具有較高經濟價值，只有走商品生產，特別是外向型的經濟道路，盆景藝術生產力才能獲得解放，盆景藝術才會發展提高。

　　近年來，國內許多地區都建立了盆景生產基地，生產各類盆景，不僅在國內市場大量銷售，而且還暢銷到東南亞、日本、澳洲和英美各國，使中國盆景藝術譽滿全球。本書著重介紹盆景製作技術，將每件盆景的整個製作過程以圖解形式加以介紹，有助於盆景愛好者和專業生產者在盆景創作中參考和應用。筆者願爲盆景事業的創新和發展，盡所能微薄之力。

作者

目　錄

一、盆史概述

　　中國盆景藝術已有1300多年歷史，歷經滄桑，流傳至今。在探討盆景史時，我們既要保存優秀的傳統技法，又要不斷創新，更好地弘揚盆景藝術這一中國傳統文化。

《泰岱風谷》圓柏

　　據考古發現，河北望都東漢（西元25～220年）的墓壁畫上繪有一卷沿圓盆，內栽有六枝紅花，置於方形几座之上，植物、盆缽和几架形成三位一體，這便是樹木盆景的雛形。

　　唐代（西元618～907年）是中國封建社會鼎盛時期，各項文化藝術都取得輝煌的成果，盆景藝術也進一步形成。1972年在陝西乾陵發掘的章懷太子墓（建於西元706年），甬道東壁上繪有侍女雙手托一盆景，內有假山和小樹。故宮收藏唐代畫家閻立本繪的《職貢圖》，其中繪有一人手托淺盆，盆中立有一塊玲瓏剔透的山石，這些都證明唐代已形成真正的盆景。唐代著名詩人李賀曾作過一首《五粒小松歌》，其中有「綠波浸葉滿濃光，細束龍髯鉸刀剪」的詩句，可見那時樹木盆景已進行造型修剪。

　　唐代已形成藝術水準較高的盆景，不僅在民間廣泛流傳，同時還傳入宮廷官邸。

　　宋代（西元960～1279年）繪畫藝術得到空前發展，應用畫理於盆景製作，注意到意境的創造，使盆景的藝術性達到較高水準。不論宮廷還是民間，以奇樹怪石組裝盆景供人欣賞，已蔚然成風。到宋時已形成樹木盆景和山水盆景兩大類。

　　現故宮博物院內藏的宋人畫「十八學士圖」四幅，其中兩幅都畫有松樹盆景。「其狀蓋偃枝盤，針如屈鐵，懸根出土，老本生鱗，已儼然數百年之物。」宋代王十朋在《岩松記》中寫道：「友人有以岩松至梅溪者，異質叢生，根銜拳石，茂焉非枯，森焉非喬，柏葉松身，氣象聳焉，藏

參天覆地之意於盈握間，亦草木之英奇者，余頗愛之，植以瓦盆，置之小室。」對松樹盆景的描繪，十分生動。

　　元代（西元1206～1368年）製作盆景提倡小型。高僧韞上人，雲遊四方，出入名山大川之間，製作盆景，取法自然，富有詩情畫意，擅長做「些子景」（「些子」，即小的意思）。元末回族詩人丁鶴年有《為平江韞上人賦些子景》的詩句：「咫尺盆池曲檻前，老禪清興擬林泉，氣

《舞》榆樹

吞渤埠波盈掬，勢壓崆峒石一拳。彷彿煙霞生隙地，分明日月在壺天。旁人莫訝胸襟隘，毫髮從來立大千。」指出輞上人做盆景，有「小中見大」的特色。

明代（西元1368～1644年）有關盆景著作開始問世。蘇州人文震亨著《長物志·盆玩》寫道：「盆玩，時尚以列幾案者為第一，列庭樹中次之。」屠隆著《考槃餘事》，在盆玩箋中寫道：「最古雅者，如天目之松，高不盈尺，其本如臂，針毛短簇，結為馬遠之欹斜詰曲；郭熙之露頂攫拿；劉松年之偃蓋層疊；盛子昭之拖拽軒翥等狀，栽以佳器，槎枒可觀。」對松樹盆景的造型姿態，描繪栩栩如生。還指出樹木合栽組景形式：「更有一枝兩三梗者，或栽三五窠結為山林，排匝高下參差，更以透漏窈窕奇古石筍，安插得體，置諸庭中。對獨本者，若坐崗陵之巔，與孤松盤桓。對雙本者，似入松林深處，令人六月忘暑。」接著還介紹了樹木盆景的攀紮造型技藝：「……次則枸杞，當求老本虯曲，其大如拳，根若龍蛇。至於蟠結，柯幹蒼老，束縛盡解，不露做手，多有態若天生然。」指出樹木盆景攀紮造型要保持自然姿態。

明代陸庭杰在《南村隨筆》中寫道：「邑人朱三松擇花樹修剪，高不盈尺，而奇秀蒼古，具虯龍百尺之勢，培養數十年方成，或逾百年者，栽以佳盎，伴以白石，列之几案間。」又說：「三松之法，不獨枝幹粗細上下相稱，更搜剔其根，使屈曲必露，如山中千年老樹，此非會心人未能遽領其微妙也。」

清代（西元1616～1911年）盆景藝術有了進一步發

展，形成多種多樣形式。康熙二十七年（西元1688年）陳
埠子著《花鏡》一書，在《種盆取景法》中寫道：「近日
吳下出一種仿雲林山樹畫意，用長大白石盆或紫砂宜興
盆，將最小柏、檜、榆、楓、六月雪或虎刺、黃楊、梅椿
等，擇取十餘株，細視其體態，倚山靠石而栽之，或用昆
山白石，或用廣東英石，隨意疊成山林佳景，置數盆於高
軒書室之前，誠雅人清供也。」

《秋意》雀梅

　　嘉慶年間（西元1796～1821年）五溪蘇靈著《盆玩偶錄》二卷，書中以敘述樹木盆景為多，分為四大家、七賢、十八學士和花草四雅，足見當時盆景植物材料已日趨增多。

　　清光緒年間（西元1875～1908年）蘇州盆景藝人胡炳章最善於製作枯乾虯枝的古椿盆景，曾將山中老而不枯的梅椿，截取根部一段，栽入盆中，隨用刀雕琢樹身，變作枯乾，刪去大部分枝條，僅留疏枝數根，任其自然生長，不加縛紮。這是人工結合自然造型的典範，對開創和發展蘇派盆景有重要貢獻。

《春風拂綠》榆樹

二、風格與流派

　　中國幅員廣闊，從南到北，由於地理條件的不同，氣候、土壤、地形等自然環境的差異，樹種資源十分豐富。例如南方喜暖的榕樹、九里香、福建茶、佛肚竹；北方耐寒的黃櫨、山楂、檉柳、錦雞兒、白皮松；喜酸的山茶、杜鵑、赤楠和耐鹼的南天竹、枸杞、衛矛等，都有它一定

《相依》五針松

的生長習性及分佈區域，並且在很大程度上左右著盆景整形方式和加工技藝的抉擇。加之各地民情風俗、審美趣味的不同，便形成了各地盆景不同的風格。盆景風格是盆景創作在藝術水準上的標誌，藝術風格愈明顯，則作品的吸引力就愈強烈，若流傳開來，就形成藝術流派。

　　中國盆景界所公認的藝術流派，主要指的是樹木盆景，有揚派、蘇派、川派、嶺南派、徽派、海派、浙派、通派等八大流派，都各具有其風格特色。揚派嚴整壯觀；蘇派清秀古雅；川派虯曲多姿；嶺南派蒼勁自然；徽派古樸奇特；海派明快流暢；浙派剛勁瀟灑；通派莊嚴雄偉。在中國盆景藝術上產生了深遠的影響。

中國各派樹木盆景主要造型技法分類圖

```
                              ┌ 雲片式(一寸三彎)──揚派
                              │ 鞠躬式(兩彎半)──通派
                     ┌ 規則型 ┤ 身法(拐彎)──川派
                     │        └ 游龍式(滾彎)──徽派
             ┌ 棕絲紮┤
             │       └ 不規則型──圓片式(六台三托一頂)──蘇派
     ┌ 攀紮為主┤
     │       └ 金屬絲紮──自然型──海派
樹木盆景┤
造型技法│
     └ 修剪為主──大樹或高聳型──蓄枝截幹──嶺南派
```

（一）揚派盆景

　　揚派是以揚州命名的盆景藝術流派，以揚州市為中

心，包括泰州、泰興、興化、高郵、東台、鹽城、寶應等地，雖在技術處理上有些差異，但均屬於揚派風格。

　　揚州是歷史文化古城，有2400多年的悠久歷史，地處長江下游與大運河交匯的要衝之地，自古以來經濟繁榮，文化發達。隋唐時代曾是中國最大的商業城市之一，清代為兩淮鹽運中心，富商大賈、官僚地主廣築園林，大興盆景。許多著名詩人、畫家都曾雲集於此，如清代的石濤和尚和「揚州八怪」等。他們有的壘石植樹，興建園林；有的賦詩作畫，描繪山林景色，這對揚派盆景藝術的興盛和發展起了很大的促進作用。

　　揚州盆景早在唐代就開始流傳，大明寺鑒真和尚東渡日本，就可能傳授了盆景藝術。元明時就採用了紮片造型技法，至清代盛行一時。清代李斗在《揚州畫舫錄》一書中多處提到揚州盆景，鄭板橋繪畫中有梅花盆景。現陳列

《聽濤》金錢松

於揚州瘦西湖公園的一盆檜柏盆景，係明代遺物，樹幹高約0.67公尺，屈曲如虯龍，樹冠似傘蓋，枝繁葉茂，蒼翠欲滴，從造型上看，可認為是揚派盆景的代表作。

揚派盆景在樹木造型技法上，以規則式為主，最顯著的特點是「雲片」。採用「一寸三彎」的紮法，將枝葉形成平薄的「雲片」。棕法上有陽棕、底棕、逼棕、揮棕、拌棕、平棕、套棕、起棕、下棕、連棕和縫棕等11種之多。一般頂片為圓形，中下片多為掌形，猶如藍天中層雲簇生之狀。其他形式有疙瘩式、提籃式、過橋式、懸崖式（掛口式）、垂枝式等，因材處理，各具獨特的風格。

揚派盆景以松、柏、榆、黃楊為代表樹種。其他常用的還有五針松、羅漢松、地柏、銀杏、六月雪、梅、碧

《揚派盆景》榆樹

桃、虎刺、金雀、雀梅、火棘、枸杞、紫藤、南天竹、臘梅、石榴等。

　　揚派樹木盆景還講究提根，將樹木根部在翻盆時逐年向上提起，有龍盤虎踞之勢。對於提起的根部，進行精心取捨和伸屈處理，達到蒼古入畫的效果。提根盆景多用於六月雪、迎春、榔榆和金雀花等樹種。

　　揚派盆景在用盆方面，習慣採用宜興紫砂陶盆，盆的形狀以馬槽盆形、四方千筒形、方斗形及金鐘形等為多，近年來盆式更加多樣化。

　　有著悠久歷史的揚派盆景，在繼承傳統技法的基礎上，不斷進行創新，使揚州盆景事業得到新的發展。揚州盆景藝師萬覲棠、泰州盆景藝師王壽山等繼承和發揚了揚

提根式盆景　黃楊

派的傳統技藝，精心培育了一些盆景珍品。近年來，揚州還建立了大規模的盆景園和盆景生產基地，培養了一批優秀盆景人才，使揚派盆景常盛不衰，生產大量具有地方特色的各種樹木盆景，銷售國內外。

《小將軍》短葉五針松

（二）蘇派盆景

蘇派是以蘇州命名的盆景藝術流派，它以蘇州為中心地，流傳到無錫、常熟、常州等地。

蘇州是中國東南地區著名的歷史文化古城，地處長江下游、太湖之濱，交通發達，為物產富饒的魚米之鄉。山清水秀，風光綺麗。春秋時（西元前585年）吳國就曾建都於此。自唐代以來，經濟、文化一直繁榮不衰，歷代均為文人薈萃之地。特別是明代的「吳門畫派」，對蘇州盆景藝術有很大影響。蘇州古典園林有「甲天下」之稱，與盆景藝術關係更為密切。蘇州臨近盆缽產地──宜興，古雅的紫砂陶盆使蘇州盆景大為增色；蘇州木刻精雕的几架久負盛名，用以陳設盆景，更顯得古色古香。

蘇州地方誌中關於蘇派盆景的記載不少。如沈德潛的《光福志》記述：「譚山東西麓，村落數餘里，居民習種樹，閒時接梅椿。」又《虎丘志》云：「虎丘人善於盆中植奇花異木，盤松古梅置幾案間，謂之盆景。」從明末蘇州人文震亨的《長物志》中可看出，明代蘇州盆景多以樹木盆景為主，仿畫意造型，對選材、加工、用盆等方面都很講究，形成蘇派盆景藝術風格的特色。清代陳埠子《花鏡》一書中曾提到吳下盆景仿倪雲林山樹畫意，用白石盆或紫砂盆栽種檜柏、楓樹、榆樹、六月雪和虎刺等植物，並綴以各種山石，即指蘇州一帶的盆景做法。現存蘇州「萬景山莊」的一盆500年生的檜柏盆景，仍蒼勁健茂，樹雖不高，卻有磅礴之勢；枯乾嵯峨，卻又枝青葉翠，生

機勃勃。作品構圖簡潔，意境深遠，疏而不散，似虛而實，不愧為蘇派古老盆景的珍品。

　　蘇派盆景樹木造型以半規則型為主，樹木的枝葉經過「粗紮細剪」，形成饅頭狀圓片，而主幹則呈自然形狀。整體的形態宛如江南山野老樹形象的概括。

　　蘇派盆景以梅花、楓樹、榔榆、雀梅等為代表樹種。

《蘇派盆景》小葉羅漢松

其他常見的有石榴、桂花、黃楊、檜柏、虎刺、六月雪、黃荊、小葉女貞、五針松、黑松等樹種，以落葉樹種為多。現在蘇州盆景並不都剪紮成圓片，對於松柏類以及石榴、黃荊、枸杞等樹種，則採用稍加剪紮的方法，盡量保持其天然姿態。

蘇派傳統的樹木培養方法是自幼造型，加工較方便，但速度緩慢，現多採用從山野挖掘樹樁的方法。蘇州附近有虎丘山、靈岩山、天平山、洞庭東山、洞庭西山等風景

《層層風采》五針松

勝地，林木蔥蘢，資源豐富，有著取之不盡的盆景素材，常常可挖到形態古雅的老樹樁，經過培養加工，「粗紮細剪」，便成佳品。

目前，蘇州盆景藝術進入一個「奇葩爛漫」的新時代。老一輩盆景藝術家朱子安等精心培育蘇州古老盆景珍品，繼承和發揚了傳統技藝，培養了一批盆景新秀，使蘇派盆景出現一片興旺發達的景象。虎丘山麓萬景山莊開闢了大規模的盆景園，琳琅滿目，供中外遊人參觀。

（三）川派盆景

川派是以四川命名的盆景藝術流派，其中包括川西、川東、重慶三個區域。川西以成都為中心地，還有溫江、郫縣、崇慶、新都、灌縣等地；川東過去以重慶為中心地。

四川素稱天府之國，位於長江上游，有壯麗的山川景色，豐富的植物資源，經濟文化發達，為四川盆景藝術創造了優越條件。

成都是一座歷史古城，三國時蜀國建都於此，有2000多年悠久歷史。這裏素有「詩鄉」「花鄉」之稱，為詩人畫家薈萃之地，青羊宮花會有1000多年歷史。成都盆景相傳起源於五代，清末光緒年間，成都郊區僅從事攀紮椿頭（即樹木造型）為生的盆景藝師就達60多人，現在成都一帶還保存許多百年以上的古椿盆景。

重慶自古為商業發達都市，盆景藝術起初受到成都的影響，但發展迅速，已在川派中獨樹一幟。

　　川派盆景有其獨特藝術風格，樹木造型傳統式樣以規則型為主，重視立體效果。主幹加工變化多姿，有掉拐、接彎掉拐、三掉拐、方拐、對拐、滾龍抱柱、大彎垂枝、直身加冕、老婦梳妝、蟠龍身等10種之多。枝條造型有平枝式、滾枝式、半平半滾式三種技法。

　　川派的樹木盆景造型除規則型外，還有自然型，不拘一格，力求自然美與藝術美的統一融合。自然型中有直幹式、斜幹式、臥幹式和懸崖式等幾種主要形式。有些樹木盆景還配置山石，饒有野趣。川派對樹木根部的處理很講

《翠葉凌空》六月雪

究。強調懸根露爪和盤根錯節，以顯示樹木的古雅奇特。

四川氣候溫暖，多名山大川，形成獨特的自然風貌和植物群落。一些特產的樹種為樹木盆景提供了特定的物質材料。常見的有金彈子、黃桷樹、六月雪、貼梗海棠、梅花、紫薇、銀杏、羅漢松和竹類，為其代表樹種。此外，還有偃柏、虎刺、垂絲海棠、紫荊、山茶、桂花等樹種。

《凌空》金彈子

其中以觀花、觀果類的樹木盆景最有特色。如貼梗海棠滿樹繁花，燦若雲錦；金彈子鐵幹虬枝，掛果累累。川派竹類盆景品種繁多，有綿竹、邛竹、鳳尾竹、觀音竹、琴絲竹和佛肚竹等，多以山石相配，很具地方特色。

　　川派的用盆，以四川產的陶盆為多，也有江蘇宜興的紫砂盆和江西景德鎮的瓷盆。規則型樹木盆景通常配以深圓盆或四方形、六角形深盆。自然型樹木盆景大多配以較淺的長方形或橢圓形盆，懸崖式多用千筒盆。

《脫離凡塵嫁靑雲》圓柏

　　川派在建國以來發展較快，成都盆景藝人李忠玉等人與畫家馮灌父密切合作，共同探索，創作出不少既有傳統，又有新意；既富自然美，又頗具畫意的盆景作品，為川派的創新發展做出了可貴的貢獻。

（四）徽派盆景

　　徽派是以安徽徽州命名的盆景藝術流派。它以歙縣賣花漁村為代表，包括績溪、休寧、黟縣等地民間製作的盆景，並各具特色。

《高處不勝寒》黃山松

　　徽州地處新安江上游，黃山、白嶽之間。整個地區峰巒重疊，山清水秀，風光明媚，氣候溫和，雨量充沛，自然植物資源豐富，為盆景製作和發展提供了良好的條件。

　　徽派盆景根植於民間，許多地方有就地取材之便，傳統盆景很早就開始流傳。績溪縣政府大廳前有5盆古柏盆景，經鑒定為明代中期遺物。這些柏樹樁景，造型為蟠曲式，每棵主

幹從根到頂回蟠屈曲，柏樹木質本剛，製作體態卻柔，剛柔相濟，巧妙多姿。其中兩盆標名為「一縷煙」和「仙人撐傘」，惟妙惟肖，引人入勝。

　　黟縣山區民間有傳統培育花木盆景的風氣，如碧山一農民住宅的天井中，有一羅漢松盆景，根部附著於山石上，宛如山岩石隙中的頑強古松，其根穿岩走石，形似鷹爪抱石，樹姿蒼勁欲飛，顯示出無限生命力，是一盆絕佳的附石式樹樁盆景。歙縣鄭村的西園，素以培養黃山松盆景聞名，園中盆景受到黃山名松與新安畫派的影響，許多「懸崖式」「臥幹式」盆景，都是百餘年的古樁。目前，合肥逍遙津公園尚保存來自西園的部分精緻的古松盆景。

《倩影舞寒》春梅

徽派盆景以樹椿盆景為主，品種繁多，尤以梅椿見長，曾與徽墨齊句，稱為徽梅，又叫「龍椿」。名貴品種有綠萼、骨裏紅、送春梅等。造型加工採用棕皮、樹筋等材料進行攀紮。製作形式有游龍式、蟠曲式，多見於梅和桃。還有扭旋式、疙瘩式、三臺式、屏風式等，均為徽派傳統形式。由於過去攀紮法很費時間，且失卻自然，所以近若干年來，採用「粗紮細剪」法，保持自然形態，改進了技藝，成型快速，形式多樣，既保留了地方風格，又有所創新。

徽派以梅花、黃山松、檜柏為代表樹種，其他還有翠柏、羅漢松、黃楊、石楠、桂花、紫薇、南天竹、杜鵑、雀梅、三角楓、紫藤、枸骨等，這些傳統樹木盆景在風格上以蒼古奇特見長。

徽派在用盆方面，多採用普通瓦盆栽植，外面再加套

《初雪落枝頭》春梅

盆。套盆選用精緻的景德鎮青花瓷盆及宜興紫砂陶盆。

近些年來，隨著時代的發展，古老的徽派盆景在繼承傳統技藝的基礎上，博採眾長，不斷創新發展；形式多樣，更趨自然，呈現一派興旺發達景象。

（五）嶺南派盆景

嶺南派是以中國嶺南地區命名的盆景藝術流派。包括廣東和廣西兩省（區），以廣州為其中心地。

嶺南地區終年氣候溫暖，雨量充沛，林木蔥鬱，植被豐富。廣州市為中國南大門，歷史悠久，經濟、文化發達，素有「花城」之稱。廣州附近的石灣是中國著名的陶器產地，從明代中葉就生產釉陶盆。這些都為發展嶺南盆景創造了有利條件。

嶺南派盆景流傳已久，清初嶺南詩人屈大均在《廣東新語》中提到：「九里香，木本，葉細如黃楊，花成芃，花白有香，甚烈。又有七里，葉稍大。其木皆不易長，粵人多以最小者製為古樹，枝幹盤曲作盆盂之玩。」

《自然之子》榔榆

　　嶺南盆景受到自然樹木形態的啟發，吸取了嶺南畫派的技法，創造了順應自然和適合嶺南地區氣候條件的「蓄枝截幹」獨特造型方法，並選用萌發力強的樹種為材料，使嶺南派藝術風格達到嶄新面貌，形成蒼勁、自然、飄逸、豪放的特色。採用「蓄枝截幹」法培養加工的盆景，其主要特點即任意剪下一個枝條，幾乎都符合一獨立造型盆景的標準。去掉葉子後，仍保持優美的形狀，並且那種蒼勁的枝丫，給人一種奇特姿態美的享受。

　　嶺南樹木盆景以榔榆、雀梅、九里香、福建茶、榕樹為代表樹種。此外還有水松、崗松、羅漢松、山橘、相思樹、三角花、白馬骨、紅千層、樸樹、兩面針、鳳尾竹、佛肚竹等，大多生命力旺盛，適於修剪造型。

《雜木類盆景》樸樹

　　嶺南派的藝術風格主要有三種類型。

　　大樹型：主要表現自然界曠野的大樹形態，主幹粗壯挺拔，樹冠豐滿稠密，枝條疏密有致，構圖嚴謹完整，氣魄雄偉，如參天大樹拔地而起。這類作品以孔泰初、陸學明為代

表。

　　高聳型：主幹較瘦而高，有單幹，也有雙幹，枝條稀疏，參差不齊，整個樹形孤高挺拔，清瘦扶疏，有直上雲霄之勢。構圖疏而不散，虛中有實，簡潔清秀，格調高雅，富有詩情畫意，這類作品以素仁和尚為代表。

　　自然型：主要表現自然界經風傲霜，千姿百態的樹木形狀，極富天然野趣。形式多種多樣，造型生動活潑，不

《將軍風采》三角楓

拘一格，柔中有剛，風格瀟灑豪放。這類作品以莫眠府為
代表。

　　除上述3種主要形式外，還有多幹型、叢林型、風吹
型、附石型、懸崖型、垂柳型等，各具奇趣。但其基本製
作技法和風格與上述3大類型大同小異。

　　嶺南派盆景是在繼承中國古代民間傳統技藝的基礎

《偉岸如漢》榆樹

上，受南方人文地理因素的影響，經過不斷改革創新而形成的。其獨特的藝術風格和造型技巧在國內外盆景界有較高的聲譽。廣州市盆景研究會曾編寫《廣州盆景》一書，收集了不少優秀盆景圖片。廣州西苑開闢了「盆景之家」，專門陳列嶺南派盆景代表作。嶺南派今天已成為中國盆景主要流派之一。

（六）海派盆景

海派是以上海命名的盆景藝術流派。上海是中國主要大城市之一，地處長江與東海交匯處，為水陸交通中心和對外的海口要地，氣候適宜。近百年來，經濟、文化都很發達。

《錦繡》錦松

　　上海盆景據初步考證，始於明代。建國以來，江蘇、安徽、四川、廣東等地盆景，先後傳入上海，日本盆景也遠渡重洋而來。上海盆景博採眾長，推陳出新，逐步形成了自己的藝術風格。它以明快流暢、雄健精巧著稱。

　　海派盆景樹種豐富，目前引種的已達140多種。常用的有五針松、黑松、錦松、羅漢松、真柏、楓、榆、雀梅、南天竹、六月雪、金雀、紫藤、石榴、胡頹子、竹類等數十種。其中以松柏類和花果類為主。近年來，採用從山區挖來的火棘、赤楠、襄子木、野山楂、粉葉柿、六道木、珍珠黃楊等樹種製作盆景，達到很好的效果。

　　海派樹木盆景形式多樣，師法自然，蒼古入畫。造型上樹葉也成片，層次分明，但與蘇派、揚派相比，層片較

《回首》黑松

多，大小不等，富有自然變化。一般採用金屬絲攀紮、精細修剪的加工技法，明快流暢，蒼勁瀟灑，達到「雖由人做，宛如天開」的藝術效果。

　　海派樹木盆景的形式以自然界的古樹姿態為範本，多姿多彩，有直幹式、斜幹式、曲幹式、懸崖式、叢林式、枯乾式、連根式及附石式等多種形式。此外，海派還往往以粗根盤曲裸露，樹下佈置山石，以增添野趣。

　　隨著經濟建設的發展，上海盆景也在迅速發展。海派盆景中心──上海植物園開闢了盆景園，每年接待大批國內外參觀者。同時還從事盆景的研究和生產，編寫了《上海龍華盆景》一書。上海盆景作品曾多次參加國內外展覽會，並多次獲獎。

《玉樹臨風》黑松

（七）通派盆景

　　通派是以江蘇南通命名的盆景藝術流派。南通為長江下游北岸的一個古老城市，東面臨海，氣候溫和，雨量充沛，土壤肥沃。從五代南唐設靜海郡，後周顯德五年（西元958年）建城稱通州，距今已有1000多年的歷史，現在是一經濟、文化相當發達的商業城市。

　　南通城背鐘秀山西隅有古木兩株，一為瓔珞柏，一為羅漢松，主幹蒼古樸拙，枝葉錯落有致，相傳為元代樹木盆景的蹤跡。此外，在狼山葵竹山房院內有一株羅漢松，彎曲自如，側枝著地伸展，看得出是數百年盆景下地所

《漢舞》錦松

致，這說明南通盆景有悠久的歷史。

通派與揚派同在蘇北，相距不遠，均採用棕絲攀紮。主幹紮成彎曲狀，枝葉剪紮成片狀。所以通派稱「東路」，揚派稱「西路」，在藝術處理上各具特色，形成兩個流派。

通派樹木造型以規則型的「兩彎半」為其特色。所謂兩彎半（鞠躬式）即用棕絲將主幹從基部向上紮成兩個彎，呈S形，再紮半個彎作頂，使主幹下部後仰，上部前傾，然後選留側枝紮成枝片，稱為「片幹」。片幹散佈兩側層次分明，結頂的一片紮成半圓形。用作兩彎半的樹材要求較高，必須選擇主幹較粗壯，側枝互生均勻的樹苗。

通派盆景以小葉羅漢松為主要代表樹種。在南通人民公園中，現尚存有多盆樹齡在400年及500年以上的小葉羅漢松盆景，均為傳統的「兩彎半」造型。此外，常見的

《初展》雀舌羅漢松

還有五針松、檜柏、矮紫杉、瓔珞柏、榔榆、六月雪、迎春、黃楊、杜鵑等樹種。樹木造型主要採用棕絲剪紮，剪紮棕法有頭棕、躺棕、抱棕、懷棕、回棕、飄棕、攏棕、懸棕、套棕、平棕、側棕、帶棕、扣棕、勾棕等手法。

目前，通派在傳統「兩彎半」規則型的基礎上，不斷進行創新。盆景藝人創作出一批自然型作品，有「站飄式」「懸崖式」「掛片式」「直幹式」「斜幹式」等多種形式。在南通、如皋一帶，群眾把培養盆景作為主要副業，這是南通盆景得以日新月異發展的重要原因之一。

（八）浙派盆景

浙派是以浙江命名的盆景藝術流派，主要以杭州、溫州為中心地。

浙江位於中國東南沿海地區，有雁蕩山、天目山和杭州西湖等名山勝水，風景秀麗，氣候溫暖濕潤，植物資源極其豐富。奉化三十六彎是馳名的五針松生產基地。杭州是中國六大古都之一。據南宋吳自牧《夢粱錄》記載：當時杭州民間就出現以「奇松異檜」製作盆景的風氣。又從《考槃餘事》記述：明代時浙江的天目松、石筍石已被普遍用作盆景的材料。在樹木造型上，已形成自然、寫意的高幹合栽式。

浙派盆景以松柏為主，雜木為輔，常用的樹種有五針松、黑松、羅漢松、檜柏、真柏、雞爪槭、三角楓、紫薇、枸骨、瓶蘭花、虎刺、黃楊、南天竹等。在樹木造型上吸取南北各派之長，採用金屬絲攀紮與細緻修剪相結合，以自

然、明快、挺秀為主要特色，形成浙派的風格。松柏類盆景講究層次，而又無一定規律。對主幹的造型，不一味追求虯曲多變，而常常突出其瘦勁、高聳、蒼老的姿態。雜木類盆景較注重修剪，但又不同於嶺南派的「蓄枝截幹」。將「雞爪」「鹿角」的枝條造型包含於層片之中，但層片又不十分明顯。枝條的處理講究力度與節奏動勢；曲線與直線並用；硬角度與軟弧度並用；長跨度與短跨度並用，自然流暢。

　　浙派樹木盆景因地區和作者的不同，可分為「豪放型」和「端莊型」兩類，前者雄渾豪放，具有奮發向上的精神;後者端莊嚴謹，注意樹木的勻稱完整。

《安和如朝雲》五針松

《俊逸》黑松

《化險爲夷》五針松

（九）其他地方風格

1.南京風格

南京樹木盆景，具有質樸深厚的風格，它吸取了蘇、揚盆景的傳統技藝，但也結合南京地方特色，目前已逐步形成清秀、新奇的藝術風格。

在造型上採用粗紮細剪技法，枝葉剪成若干小圓片，再由小片組成大片。同時採用淺盆堆土栽植，突出根部的美。現南京盆景已逐漸嶄露頭角。

《輕煙如雲》檉柳

2.中州風格

　　中州盆景主要流行於河南中原地區，包括鄭州、開封、洛陽、南陽、新鄉等地，目前以樹木盆景為主。盆景選材以檉柳、黃荊、石榴等樹種最為常用，造型形式因材而異，檉柳多製成「垂枝式」「風吹式」；黃荊常製成「朵雲式」；石榴製成「自然式」，其中以垂枝式的檉柳最具特色。造型技巧除攀紮、修剪外，還採用壓頂法、牽拉法、折枝法，以及倒懸盆缽等獨特手法。

《邀》短葉五針松

《病樹前頭》檉柳

《黃雀飛去留清閒》金雀

3.福建風格

福建位於中國南方，其樹木盆景以榕樹為代表樹種。造型技術以修剪為主，金屬絲攀紮為輔。以當地千姿百態古榕為摹本，利用榕樹形狀奇特的塊根、氣根，以根代幹，或將塊根與主幹養成一體，形成獨特的榕樹盆景。根部隆起，枝幹粗壯，枝葉稠密，色翠如蓋，蔚為奇觀。其他常用樹種還有福建茶、雀梅、榔榆等，以自然、豪放、樸拙為其特色。

4.湖北風格

湖北盆景藝術在悠久的文化傳統和自然的優美景觀的影響下，又取各派之長，不斷創新，形成具有湖北特色的

《腳踏實地》榕樹

地方風格。樹木盆景常用材料有對節白蠟、蚊母、黃楊、枸骨、冬青、赤楠、金雀、火棘等。取材因地制宜，發揮自己優勢，既有明顯的地方性，又有較強的適應性。造型技法上採用雲片與自然式的結合，棕絲、金屬絲攀紮與修剪結合。充分發揮主題思想，盆景題材有《屈子北望圖》《橘頌》等，具有楚文化特色。作品富有奇特古樸、自然清新的藝術趣味。

5.北方風格

　　北方盆景包括北京、河北、山東等地具有北方風格的樹木盆景，以古樸、雄偉見長。常用的材料有松、柏、銀杏、桂花、石榴、迎春等鄉土樹種。此外，還大力發展花草盆景，如北京的小菊盆景最具地方特色。造型的特點是粗紮細剪，製成各種形式盆景。

《高山流水》柏樹

三、類型與形式

　　樹木盆景是以植物為主要造型材料，透過攀紮、修剪、整形等技藝加工和園藝栽培技術而形成的一類盆景。由於樹木盆景的取材常常從山野挖掘樹木根樁而來，故習慣上又稱為「樹樁」盆景。

《歲月如歌》三角楓

（一）樹木盆景的類型

樹木盆景根據所用植物材料種類的不同，按照觀賞特性的差異，分為松柏類、雜木類、葉木類、花木類、果木類、蔓木類等6類。

1. 松柏類

松柏盆景是以裸子植物松柏類的樹種為材料，進行培育造型而形成的。其特點是姿態古雅蒼勁，樸拙奇特，葉如針刺，耐旱耐寒，壽命較長。造型手法是師法自然，或獨木挺拔，或雙木結對，或三五成叢，往往採用「參天覆地」「高下參差」的高幹式大樹型。柏類盆景則常採用扭筋換骨，枯峰露頂，以表現其古拙奇態。松柏類盆景材料豐富，常用的有五針松、黑松、白皮松、黃山松、金錢松、龍柏、檜柏、鋪地柏、真柏、羅漢柏、矮紫杉等樹種。培養得法，珍惜愛護，生存可達數十年，乃至百年以上，愈老愈奇，觀賞價值也愈高。

2. 雜木類

雜木盆景是以闊葉樹種為材料，取姿態奇特古雅、枝葉挺秀、壽命長且適應性強者，經過精心培育，加工造型而形成的一類盆景。雜木盆景往往

《嬌》地柏

從山野採掘野生樹椿，養胚上盆，在較短時間內，可加工成提根露爪，盤曲蒼老，枝幹虯曲，葉小花繁，風致宜人的椿景。常用的樹種有郎榆、胞木、黃荊、赤楠、黃楊、雀梅、九里香、福建茶、榕樹、平地木、水楊梅等。這類盆景多講究姿態美和風韻美，以古樸秀雅取勝，選材極為重要。一般人工育苗繁殖較少，而山野採掘老椿較多，一旦上盆，即成佳品，故素有「本是山野物，今日案頭芳」之說。

3. 葉木類

葉木盆景是以樹形優美、枝葉密生、葉形奇特、葉色豐富而多變的樹種為材料，突出觀葉效果的一類盆景。常用的材料有紅楓、雞爪槭、三角楓、衛矛、波緣冬青、十大功勞、銀杏、枸骨、蘇鐵、棕竹、鳳尾竹等樹種。這類盆景不僅觀葉，也兼有其他方面的觀賞效果。但以鮮豔悅

《雄秀天成》雀梅

《春語無聲》柞木

目的葉色、雅美新奇的葉形為其主景。葉木盆景有常綠樹類，四季常青，終年可以觀賞。也有落葉樹類，隨著季節的變化，呈現不同色彩，雖寒冬葉落，仍可觀賞其寒樹景象。

《歲月如歌》三角楓

《奇石吐翠》銀杏

《相依》三角楓

4.花木類

　　花木盆景是以花色、花姿兼美，五彩繽紛，燦爛絢麗，香氣沁人，生機盎然的花樹或花卉為材料，配以精緻盆缽，經過裝飾加工，突出觀花效果的一類盆景。其造型要以虯枝古幹，異種奇名，枝葉扶疏，繁花滿樹者為佳。如取材得法，四時花序不絕，皆入畫境更為佳。常用的材

《五月里》紅杜鵑

料有迎春花、梅花、碧桃、金雀花、臘梅、海棠、山茶、杜鵑、六月雪、紫薇、桂花、雀舌梔子等名花佳卉。花卉盆景在園景中有其獨特的效果，每逢佳節，有盛花的盆景點綴，姿色誘人，香氣襲人，令人賞心悅目，感到滿園春色。

《山花爛漫》映山紅

5. 果木類

果木盆景以觀果類樹種為材料，其果實色彩悅目，紅紫者為貴，色黃者次之。每當丹實累累，金果掛枝時，不僅為園景增色，且給人以豐盛之感。常用的材料有火棘、南天竹、金彈子、虎刺、枸杞、果石榴、胡頹子、野山楂、佛手、金橘、小檗、莢蒾等。果木盆景每當深秋之時，花事凋落，樹木飄零，在秋風蕭瑟的庭園，能點綴數盆觀果盆景，紅黃相間，色彩注目，風姿優美，可打破沉寂園景，增加生活環境的情趣。

《秋碩》蘋果

6. 蔓木類

蔓木盆景是以蔓性樹木或藤本植物為素材,上盆加工造型,突出其捲曲的莖幹、垂拂的枝葉而形成的一類盆景。它兼有花果豔麗,姿韻優美,別具風格的特色。常用的材料有紫藤、常春藤、絡石、金銀花、扶芳藤、凌霄、葡萄、爬牆虎等木質藤蔓植物。

該類盆景以蔓莖纏繞或懸垂為其特色,故多裝飾於深盆高架,或掛壁長垂,或附石盤繞,且有婀娜的風韻,蒼古的風貌。樹木盆景根據取材的大小高矮,又可分為幾種規格。高度或冠幅超過150公分者為特大型;80~150公分者為大型;40~79公分者為中型;10~39公分者為小型;不足10公分者為微型,又稱「掌上盆景」。此外,樹木盆景還有自然型、規則型、象形型之別。

《紫氣東來》 紫藤

（二）樹木盆景的形式

各種樹木盆景由於樹種的生物特性的不同，加工造型的差異，其所表現的景觀千變萬化，各具異趣。有的樹形挺拔，有的枝幹虯曲，有的垂枝飄拂，有的懸根露爪，千姿百態，形式各異。歸納起來有下列一些主要形式：

1. 直幹式

主幹直立，不彎不曲，枝條分生橫出，雄偉挺拔，層次分明，巍然屹立，具有自然界古木參天之姿態。直幹式盆景又可分為單幹、雙幹或多幹等形式。在中國嶺南派盆景中最為常見。常用的樹種有五針松、金錢松、水杉、欅樹、樸樹、榔榆、九里香等。

《溪邊情》金銀花

《好兄弟》榔榆

2. 斜幹式

　　樹木主幹向一側傾斜，枝條平展於盆外，主枝向主幹
相反方向伸出，樹形既具有動勢，又不失平衡，具有虬枝
橫空，飄逸瀟灑的山野老樹姿態。常用的樹種有羅漢松、
榔榆、雀梅、黃梅、貼梗海棠、金彈子等。

《童顏》榆樹

《臨空》黑松

《回首》小葉羅漢松

3. 臥幹式

樹木主幹橫臥於盆面，而樹冠枝條則昂然崛起，樹姿蒼老古雅，有虯龍倒走之勢，野趣十足。如黃山臥雲峰橫生的臥龍松，樹幹作伏臥狀，頂枝昂首，頗有蒼龍凌波之狀，清人曹描寫為「百尺偃神龍」，為奇松自然景觀之一。臥幹式常用的樹種有雀梅、九里香、榔榆、地柏、枸杞等。

《初夏》三角楓

《樹下敎子》榆樹

《野趣》櫸木

《歲老彌壯》雀梅

4. 曲幹式

《柔情似水》五針松

樹木主幹盤曲向上，如游龍形狀，枝葉前後左右錯落，層次分明。曲幹有自然型或規則型。徽派、川派及揚派盆景常見此種形式，如游龍梅、方拐式等為曲幹式造型。常用的樹種有梅花、檜柏、紫藤、紫薇、真柏、羅漢松等。

5. 臨水式

　　樹幹橫出飄逸於盆外，但不倒掛下垂，宛如臨水之木。與斜幹式近似，但主幹傾斜角度更大，常常接近於橫臥，但又無反向伸出主枝。常用的樹種有雀梅、黑松、檉柳、黃楊、羅漢松等。

《春織新秀》雀梅

6. 懸崖式

樹木主幹扭曲下垂盆外，模仿自然界懸崖峭壁蒼松探海之勢。如黃山在去蓮花峰道中，有一倒掛松，根盤生於石隙，主幹逆懸危崖，蒼勁古雅，獨具一格。懸崖式盆景即臨摹自然樹景而來，根據莖幹懸掛的幅度大小，其樹梢超過盆底者，稱全懸崖；樹梢不超過盆底者，稱半懸崖。

《婀娜多姿》雀梅

《垂雲》圓柏

《書趣》黑松

《懸崖添秀》黃山松

常用的樹種有黑松、五針松、羅漢松、地柏、雀梅、黃楊、爬山虎等。

7. 提根式

樹木根部盤曲裸露在盆土外，如鷹爪高懸，或如盤曲蛟龍，古雅奇特。這種形式須在翻盆時，逐步將根系提升到土面而形成。常用的樹種有榕樹、榔榆、三角楓、雀梅、黃揚、六月雪等。

《松韻》五針松

《一覽眾山小》榆樹

《春天的步伐》羅漢松

8. 連根式

多莖幹樹木其粗根裸露而相連，樹幹則高低參差，錯落有致。這種形式多選用植株根部易萌發不定芽的樹木種類，具有山野根部相連的多株樹木的景象。常用的樹種有木、福建茶、六月雪、雀梅、黃荊、火棘、赤楠等。

《遠古的呼喚》柳榆

《赤壁遺韻》三角楓

9. 叢林式

一盆之中由一種或不同種的多株樹木合栽而成，故又稱「合栽式」。這種形式可表現自然界三五成叢的樹木景象，或模擬山野疏林、密林、寒林等森林風光。樹木有直有曲，有正有斜，富有變化。常用的樹種有金錢松、水杉、櫸樹、紅楓、虎刺、六月雪、福建茶等。

10. 枯乾式(或稱枯峰式)

樹木主幹已呈枯木狀，樹皮斑駁，露出穿孔蝕空的木

《蟬噪林愈靜》

質部，裸根如爪，呈現枯峰古樸姿態。但還有部分樹皮、枝幹仍具生機，發出青枝綠葉，具有「枯木逢春」的意境，別具特色。也有以樹木老樁作枯峰，上面萌生出新枝葉如峰頂小樹狀，又稱作「石上樹」，很富自然野趣。常用的樹種有黃荊、櫸榆、檜柏、紫薇、雀梅、銀杏等。

11. 附石式

樹木根部附在石上生長，再沿石縫深入土中，或紮根於石洞之中，好似山壁岩縫中自然生長的老樹，有「龍爪

《青春永駐》赤楠

《霜欺葉落寫眞骨》榆樹

《小鳥天堂》櫸榆

抓石」之勢，古雅如
畫。樹木主幹有斜幹、
曲幹、直幹等多種形
式。附石式盆景以樹景
為主體，山石為配景。
有旱附石與水附石兩
種，盆中盛土，配置附
石樹木為旱附石；盆中
貯水，再配置附石樹木
為水附石。通常選用櫸
榆、三角楓、真柏、福
建茶、黑松等樹種。

《逸舉飛揚》榆樹

《重壓難鎖春情》榆樹

《二月春風似剪刀》檉柳

《鄉音》檉柳

12. 垂枝式

　　樹木的枝條披散下垂，宛如垂柳姿態。枝條柔軟的樹種，通過人為加工，所有枝條均垂拂盆周。表現自然界中垂枝樹木迎風搖曳，瀟灑飄逸的景象。這種形式樹木主幹以斜幹或曲幹為多。常用的樹種有迎春、檉柳、金雀、枸杞、紫藤、垂枝梅等。

四、藝術表現

（一）審美原則

樹木盆景是活的藝術品，是大自然中各種樹木景觀在盆缽中的縮影。對盆景藝術的欣賞，需要具有一定的文化藝術修養和對自然景觀的生活閱歷，所謂「外行看熱鬧，內行看門道」。欣賞盆景實際上就是對盆景的審美，產生的聯想、想像、移情和思維等一系列心理活動的過程，做到「窮形盡相」「澄懷品味」。對盆景的審美體現在以下幾個方面：

1.自然美

樹木盆景是以活的植物體為材料，具有生命活動的特徵。

《人來人往代代人》三角楓

其自然美包括根、樹幹、枝葉、花果和整體的姿態美，以及隨著季節變化的色彩美。

（1）根

樹木盆景根的造型，有提根露爪呈龍蟠虎踞之勢；有根部相連呈連根之狀；還有紮根石隙之中，呈附石而生之狀，均給人以裸根露爪，盤根錯節，蒼老古木之感。

（2）樹　幹

樹木主幹造型是決定自然樹勢和神韻的重要藝術手法，可形成直幹剛勁挺拔，曲幹蟠曲多姿，斜幹蒼古入畫，各具特色。幹皮有的佈滿鱗片，如松類及欏榆等；有的光滑多節如竹類；有的細膩光亮如紫薇；有的枯乾萌生新枝綠葉，給人以「枯木逢春」之感。

《期盼》三角楓

（3）葉

葉形隨著樹種不同而有差異，有針形葉的松類；鱗狀葉的柏類；扇形葉的銀杏；掌狀葉的槭類；瓜子狀的黃楊；還有葉形奇特的枸骨冬青等。葉的色彩更是豐富多樣，如終年紫紅的紅楓；秋色轉紅的雞爪槭、衛矛；四季翠綠的鳳尾竹；綠葉玉邊的六月雪等，均以葉形、葉色見長，供人欣賞。

《九龍戲碧》南天竹

（4）花　果

在觀花盆景中，有高潔素雅的梅花；紅豔似火的石榴；展翅欲飛的金雀花；萬紫千紅的杜鵑花；潔白芳香的梔子花等，是盆景中最富有色彩變化的一類，令人賞心悅目。

觀果盆景以果形、果色引人入勝。如果紅如火、古雅多姿的火棘；朱實累累、清雅秀麗的南天竹；核果殷紅、

《初綻》貼梗海棠

枝密葉細的虎刺；果如彈丸、金色燦爛的金橘等。春華秋
實，每當深秋之時，花事凋落，萬木飄零，若能點綴幾盆
觀果盆景，色彩耀目，風姿優美，可打破園林沉寂之感，
增加生活環境的情趣。

（5）整體美

　　樹木盆景各部分的形態和色彩的有機結合，根、幹、
枝葉造型多姿，花果色彩豐富，就形成了樹景的整體美。

《松嶺峻拔》小葉女貞

2.畫境美

　　樹木盆景的畫境美，就是將大自然樹木景色進行高度概括和提煉，通過藝術加工，使之成為有主次、有動勢、有疏密、有烘托、有呼應的多樣統一的造型佈局，達到凝聚大自然景色的藝術境界。

　　樹木盆景的畫境美，可以透過不同的造型式樣表現出來，中國盆景有多種多樣風格流派，掌握這些美學知識，有助於欣賞盆景的畫境美。此外，還要透過一定藝術手法

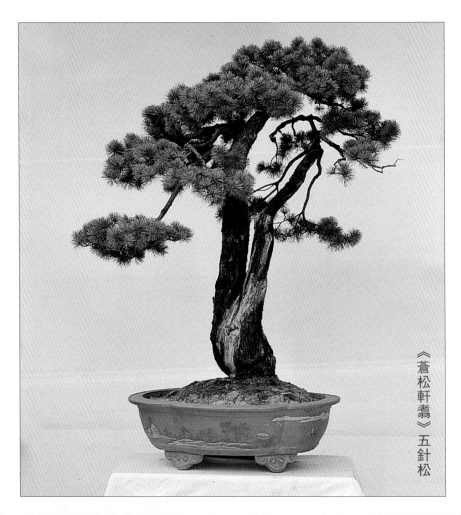

《蒼松軒翥》五針松

來表現，如層次分明，虛實相生，巧拙互用，平中有奇，
露中有藏等畫理技法。樹木的培養修剪、攀紮造型、養護
管理等技術措施，都是為了實現盆
景的畫境美。如松樹盆景造型，要
根據材料特點，有的可塑造成迎客
松，有的可塑造成探海松（懸崖
式），有的可塑造成臥龍松（臥幹
式）等，因材致用。要善於構思，
創造出有獨特風格的畫境美。

3.意境美

　　盆景的意境美是客觀景物經過
藝術家思想感情的熔鑄和細膩技巧
所創造出的藝術境界，它包括景物
方面的畫境美，還包括感情方面的
意境美。使人們在欣賞的時候，不
僅看到了景，而且由景物激發出美
的情感、美的意願和美的理想，從

《探淵》五針松

《春色橫溢》榆樹

《探》柏樹

《垂碧》小葉女貞

而產生豐富的聯想和領略景外之情，達到景有盡而意無窮的境地。

意境美是盆景藝術的最高境界，表現為景中有情，情中有景，情景交融。這種藝術境界能調動欣賞者豐富的想像和具有強烈感染力，它使盆景作品耐人尋味，有百看不厭的魅力。意境美有時還借助盆景的命名和題詠來表現，因此欣賞盆景還須具備一定的文學修養。

在盆景的創作中，最難表現的就是意境美。在盆景的審美

《同志》榆樹

《皺鷹初展》羅漢松

中，有意境或無意境，以及意境的高低，是衡量盆景美的重要標準。中國盆景中最具代表性的傳統題材之一的「歲寒三友」松、竹、梅，在造型佈局上，使人欣賞到它的自然畫境美，而當我們看到它凌寒獨茂、蒼勁挺拔、堅貞不屈的形象和品格時，受到精神上的鼓舞，那才欣賞到它的意境美。

中國樹木盆景傳統的風格大多是蒼勁古拙，恬淡清遠，雍容秀麗，寬厚中和，柔中寓剛，表現了大國風度和文化氣質，這就是高度概括的詩情畫意和意境美。

（二）表現手法

盆景藝術與中國繪畫藝術有著密切聯繫，它講究畫面的優美，意境的深遠。其表現手法要遵循一定的藝術規律和創作原則。

《邁》榔榆

1. 師法自然，求其神韻

　　盆景是大自然中美好景物的縮影。創作樹木盆景首先要熟悉自然界的風光面貌，掌握樹木的自然習性，即古人所謂「師法造化」。大自然中不同地理環境，不同季節，不同樹種所呈現的樹木景態迥然有異。如高山峻嶺生長的松樹，由於環境因素，軀幹低矮而虯曲，枝如蛟龍，根似鷹爪，蒼勁自然，變化萬千，樹冠平整嚴實，層次分明壯

《赤誠終世報九州》榆樹

觀。針葉短簇，更顯得蒼老雄健。還有千年古柏，由於漫長歲月磨煉，風雨雷電塑造而姿態奇特，老幹扭曲，根盤祖露，錚錚鐵骨，鬱鬱蔥蔥，古拙如畫。此外，柳的柔媚，竹的瀟灑，杉的高聳，在樹木盆景的創作中，都可以從中汲取素材和營養。所以說自然本身就是藝術之師。

《問秋》雀梅

　　著名畫家石濤對黃山的體驗是：「黃山是我師，我是黃山友」，「搜盡奇峰打草稿」。劉海粟老人曾十上黃山，觀景作畫。這足以說明，藝術的創作必須「師法自然」，盆景藝術的創作也是同理。

　　盆景之作還貴在求其神韻，摹樹之常態而作之，難求其妙。不被樹貌所囿，才能得樹之神韻。松有高矮曲直，貴求其勁；柏有怪奇枯榮，貴求其拙；垂樹貴求其柔情，懸樹貴求其險奇，花樹貴求其豔麗，果樹貴求其殷實；春樹貴求其生機，夏樹貴求其繁茂，秋樹貴求其紅葉，冬樹貴求其寒姿。凡樹知其精神實質，才有神韻可求。

2. 化繁為簡，以形寫意

　　盆景製作不難為繁，而難於求簡，樹有千枝萬葉，貴在繁中求簡，求其形似，重在意境。盆景藝術源於自然，又高於自然。其關鍵是巧妙地用好簡化手法。「縮龍成寸」「小中見大」，就是繁中求簡，簡中求意的體現。齊白石畫蝦，徐悲鴻畫馬，不拘細節，妙用簡練手法，不求

《雙龍探春》扶芳藤

形全而求形似，注重內在表現，以形傳神求其意。曠野樹
木其形態是自然生長，而不是由人意取捨決定的，但樹木
盆景的形貌則可由人意取捨決定，所以景樹創作，枝繁則
亂，意高則簡。樹不在粗，枝不在繁，形似即可，意到則
為佳作。素仁和尚曾作文人式樸樹盆景，高聳雙幹托著數
根瘦枝，作品充分體現了形簡意賅、超凡脫俗的清高意
境，給人以幽雅恬靜、曠達飄逸的印象。

　　要真正做到化繁為簡，以形寫意，關鍵在於盆景藝術

《家鄉老樹可納涼》雀梅

創作過程中，不是講究自然樹貌的「十全十美」，而是善於刻畫樹木內涵之神韻。例如，風吹式檉柳盆景佳作，細枝幾根，偏向一側，如風吹動而飄拂，簡潔明瞭，意境超脫，給人以美的感受和豐富的聯想。

3. 發揚傳統，突出個性

盆景是中國古老的傳統藝術，在長期的歷史發展過程中，形成多樣的藝術流派和精湛的傳統技藝。因此，我們在盆景創作中必須珍視和繼承優秀的傳統藝術，從中汲取營養，作為今天盆景發展的基礎。但在繼承傳統的同時，還要進行改革與創新，創造出具有時代感的新藝術。盆景的創新，應大力提倡和積極鼓勵表現盆景作者的個性。

藝術最忌雷同，程式化的作品之所以不受歡迎，就是由於缺乏個性。因此，作品的個性愈鮮明，其創新意識和吸引力就愈強烈。

雕塑家羅丹曾說過：「有個性的作品是美的，沒有個性的作品是醜的。」所謂個性即為樹木盆景藝術家透過自我創作所產生的獨特的造型形式，來再現具有深遠意境和神韻的樹景的一種方法。作者的文化素養、生活閱歷和內心世界由藝術形象來充分表達，就可以擺脫「千人一面」程式化的東西，具有豐富的創新意識。這就是藝術成熟發展，有時代氣息的標誌。

各個盆景藝術家由於氣質、性格、審美、興趣的不同，運用的技術手段各有所好，其盆景作品必然帶有個人的特性，表現出不同的藝術形象，美好的、有新意的作品，必然受到廣大群眾的歡迎。

《初夏》水杉

4. 多變統一，節奏和諧

樹木盆景有多種多樣材料，有千變萬化的形式，盆景藝術家運用構思佈局、因材處理，創造出形態優美、富有詩情畫意的藝術作品，關鍵的手法之一，

《叟骨仙姿》雀梅

就是掌握多變統一，節奏和諧這一創作原則。每個作者對不同樹種、不同形式的處理能力和造型技巧不，如中州風格盆景以檉柳為材料，把柳的柔媚、秀逸姿態充分表現出來；嶺南派盆景以樸、榆、福建茶為材料，蓄枝截幹，塑造了宏大、雄健、古樸的形象；徐州張尊中先生創造果樹盆景，咫尺盆缽，樹高不盈尺，卻碩果累累，燦若朝霞，十分和諧悅目。

樹木盆景講究節奏感，如樹形的大小、高低、粗細、正斜、疏密、曲直、剛柔、虛實……的變化，這是處理樹景造型的變化手法，缺少這些變化，就顯得呆板、乏味，沒有美感。所以盆景創作，變化越大，節奏越和諧，則盆景越富有感染力。

白居易《琵琶行》詩：「大弦嘈嘈如急雨，小弦切切如私語，嘈嘈切切錯雜彈，大珠小珠落玉盤……曲終收撥當心劃，四弦一聲如裂帛。」形象地描繪了琵琶彈出的美妙音律節奏，給人以「無聲勝有聲」的藝術享受。

在樹木盆景的創作中，還要在變化中求統一，而使其氣韻和諧。沒有節奏與和諧，就會使作品失去美感。正如一個樂隊，在眾多樂器的音調中，只有在統一的指揮下，才能產生和諧美妙的旋律。樹木盆景若沒有多變統一，就沒有節奏和諧，就失去自然美、姿態美、色彩美的感染力。

五、盆景材料

（一）樹木材料

製作樹木盆景通常選用具有觀賞價值的木本植物的幼樹或老樹樁。樹種選擇原則，一般以盤根錯節，枝密葉細，姿態優美，花果豔麗者為佳。同時，要掌握各樹種的生物學特性，充分發揮它們的自然姿態美、風韻美和色彩美。如松柏的古雅蒼勁，楓榆的拙樸蒼古，綠竹的瀟灑秀麗，火棘的紅豔豐盛。

中國傳統的盆景材料，根據歷史資料記載，主要有四大家：金雀、黃楊、迎春、絨針柏；七賢：黃山松、瓔珞柏、榆、楓、冬青、銀杏、雀梅；十八學士：梅、桃、虎

《笑傲滄桑》對節白蠟

刺、吉慶、枸杞、杜鵑、翠柏、木瓜、臘梅、南天竹、山茶、羅漢松、西府海棠、鳳尾竹、紫薇、石榴、六月雪、梔子花；花草四雅：蘭、菊、水仙、菖蒲。上述中國古代樹木盆景常用觀賞樹木及花草，有許多是中國現在製作盆景的主要材料。

根據植物學知識的研究，現在適宜製作樹木盆景的樹種已有200～300種。製作樹木盆景，南北各地也有其習慣應用的樹種，前文「風格與流派」中已述及。

現代盆景隨著時代的發展，不斷有所創新，不僅表現在栽培技術和加工造型技術的改革，新材料的運用對盆景改革創新，也起到了意想不到的作用和效果。有很多材料是過去很少用過的，如松柏類的雪松、華山松、平頭赤松、水杉、叢狀柳杉、竹柏、矮紫杉等；雜木類有赤楠、米麵翁、珍珠黃楊、紅花、柃木、水楊梅、茶廚子、糯米條、紫金牛等；葉木類有衛矛、厚皮香、羽毛楓、綠玉樹、波緣冬青、月桂、連香樹、黃櫨、文竹、佛肚竹等；花木類有天女花、含笑、瑞香、紫荊、溲疏、燈籠花、丁香、山礬等；果木類有紫珠、小檗、老鴉柿、金橘、佛手、冬珊瑚、代代等；蔓木類有凌霄、三角花、茶花、薔薇、木香、鐵線蓮等。我們在盆景發展創新過程中，應不斷開發和利用新的植物資源，使盆景藝術更放異彩。

（二）盆缽材料

盆景藝術素有「一樹、二盆、三幾架」的提法，三位一體，相得益彰，不可分割。中國盆景歷來講究用盆，盆

缽對於盆景來說，既有實用價值，又有藝術價值。盆景的製作，離開盆缽的選配，就談不上盆景整體構圖的藝術美。一棵優良的樹樁，配上形式高雅、色彩協調、大小適中的盆缽後，頓覺面目一新，身價百倍，正所謂「牡丹雖好，綠葉扶持」之理。

1.盆缽的質地

中國盆缽就質地而言，有紫砂陶盆、釉陶盆、彩繪瓷盆、鑿石盆、陶燒瓦盆、水泥盆、天然竹木盆等。

《歲月如歌》三角楓

　　盆缽質地對於樹木花草的觀賞和栽種生長都有一定的影響。松柏類盆景一般宜用紫砂陶盆，質地細緻而古樸，色澤深沉，極富觀賞特色。雜木類盆景一般宜用陶燒素瓦盆，透性良好，有利植物生長發育，對多年培育的樁景尤為適宜。觀花、觀果類盆景宜用紫砂陶盆或素瓦盆，通透性好，樸實古雅，有利於開花結果和觀賞。一些盆景精品，為了提高其觀賞價值，還可套加彩繪瓷盆或釉陶盆。微型盆景通常採用紫砂陶盆或釉陶盆，以美觀為主，維持其正常生長則靠精細管理。一些特大型盆景可用水泥盆或鑿石盆，供園林陳列或展覽用。

2.盆缽的形狀

　　造型優美的樹景，只有配上大小適中，深淺恰當，款式相配的盆缽，才能襯托出盆景藝術品的高雅和生氣。在配盆時，用盆過大，則顯得盆內空曠，樹木矮小。同時盆大盛土多，水分也多，易引起樹木徒長，甚至造成爛根。用盆過小，又會使樹木頭重腳輕，缺乏穩定感，且易造成水分、養分不足，影響生長。此外，用淺盆時，盆口面寧大勿小；用深盆時，則寧小勿大。

　　盆的深淺對樹景的觀賞和生長也有一定影響。用盆過深，會使盆中植物顯得低矮，且不利於喜旱植物的生長；用盆過淺，又會使主幹高聳的樹木有不穩定感，且不利於喜濕植物的生長。一般說來，叢林式宜用淺盆；直幹式宜用較淺的盆；斜幹式、臥幹式宜用中深的盆；懸崖式宜用高深的千筒盆。此外，對於規則型的樹景，習慣上用深點的盆；自然型樹景，特別是盆中放置配件的，用盆不宜過深。

　　盆缽的選配，還須注意款式與樹景在格調上一致。如樹木姿態蒼勁挺拔，則盆缽線條也宜於剛直，可採用四方形、長方形或有棱角的盆缽，以表現一種陽剛之美。如樹木姿態盤曲垂柔，則盆缽輪廓以曲線條為佳，可採用圓形、橢圓形或外形渾圓的盆缽，以顯示陰柔之美。

　　此外，配盆還要考慮到有利於植物的生長。對生長快，根系發達的樹木，宜用瓢口或直口盆，以便於翻盆換土；生長慢，根系不發達的樹木，則可選用多種盆口形式

《寺中的記憶》真柏

的盆缽。通常規則式造型的樹景,可選用正方形盆或圓形盆,也可採用海棠形、六角形、梅花形等款式盆缽。有明顯方向性的樹景,如斜幹式、臥幹式或風吹式等,則宜用長方形或橢圓形長度較大、深度較淺的盆缽。多幹式、連根式、叢林式或附石式盆景,宜用形狀簡單的長方形或橢圓形一類的淺盆。

3.盆缽的色彩

盆景藝術的色彩美,表現在樹木景物的色彩與盆缽的色彩既有對比又能調和。一般樹景為主體,盆缽為配角,因此盆的形體和色澤很重要。常見盆缽的顏色有茶褐色系,如紫砂、鐵砂、赤泥、黑泥等,其色澤不太醒目,亦不暗淡,古樸凝重,適合於松柏類或常綠類樹景的盆栽。藍綠色系有淺綠、淡藍、墨綠等色,色澤穩重,可增添植物的綠意,雜木類或紅色花果類盆景適宜選用之。白色系有淺灰、灰白、淺黃等色,呈無色狀,任何顏色均可接受,除白色花的樹景外,其他各類色彩盆景都適合選用。

從實用來講,松柏類四季翠綠,配以紫色或紅褐色一類深色的紫砂陶盆,更見古雅沉樸;花果類色彩豐富,宜配上色彩明快的釉陶盆,使花果顏色更加豔麗。如紅梅、紅花碧桃、貼梗海棠、垂絲海棠、紫藤、火棘、石榴等樹景,配以白色、淡藍、淺綠、淺黃等冷色系的釉陶盆最為適宜。淺色花系盆景,如白梅、迎春、金雀等則宜選用深色釉陶盆。此外,紅楓宜配淺色盆,銀杏宜配深色盆,使樹景與盆色對比明顯,增加觀賞價值。同時選配盆缽還要考慮樹木主幹色彩以及葉色的季節性變化。

六、製作技術

（一）採　掘

　　樹木盆景的素材有兩個來源：一是採掘樹椿；二是繁育樹苗，自幼培植。從山野採掘多年的樹椿，培養加工，因材處理可以縮短盆景造型時間，且往往可以選到形態自然優美、古雅樸拙的老椿，製作成盆景佳品。

　　幼苗繁育有播種、扡插、壓條、嫁接等法，造型比較自由，但費時較長。其育苗技術，許多園藝書籍中均有介紹，這裏不再贅述。

　　採掘樹椿一定要掌握科學的方法，否則難於成活，更難於成品。首先要選擇好樹椿，從樹種、樹齡、形態以及培養前途來綜合考慮。

　　樹種以常用的椿景為宜，各地環境條件不同，樹種的分佈也有差異，要因地取材。樹齡以年久的老椿為佳，但必須生機旺盛。樹椿的形態以具有蒼古奇特、遒勁曲折的特點為好，特別要注意根部與主幹的形態，一般不宜太高太大，以利於成活和便於加工，適於上盆陳設。

　　採掘樹椿的時間，宜在樹木進入休眠期後，以初春化凍，樹木尚未萌發之前為佳。秋末、冬初採掘亦可。但在偏北地區，寒冬臘月天寒地凍，採掘困難，且易傷根，掘後須進行溫室培養，故不適宜。所以樹椿採掘時間也要因

地制宜。

　　採掘樹樁一般將主根截斷，但要多留側根和鬚根。松柏類和直根系樹種，宜多留些主根，否則不易成活。掘後樹樁要進行一次重修剪，一般保留部分主要枝幹並短截，其餘均剪去，要考慮以後加工造型的需要。掘好樹樁要儘快帶回栽種。

（二）養　坯

　　山野採掘的樹樁，無論其自然形態如何優美，都必須經過一定時期的培育，才能上盆加工，這一過程稱作「養坯」。

1. 樹樁處理

（1）根部處理

　　要考慮到成活的需要，又便於以後上盆加工。主根要適當短截，根的底部最好修成水平狀，還要根據自然根系結構，從主根過渡到側根、鬚根。短截主根應儘量多留側根和鬚根，以保證樹樁的成活生長。根部短截切不可一步到位，可等成活後發出新根，再逐漸修剪短截，以適於上盆時在盆缽中能容納為宜，且使根端與盆缽壁部有一定空隙，以利生長（如圖1所示）。

（2）枝幹處理

　　野外採掘的樹樁，其自然生長的枝幹，往往雜亂無章，必須進行一次初步重修剪。根據樹坯材料的特點，決定表現什麼樣的題材和如何造型，也就是「因材處理」。

將樹坯樹幹的骨架按盆景藝術的規律來安排，使之成為具有勻稱協調、線條優美的盆景作品。

如取材為松樹，就宜於表現其主幹挺拔，枝葉平整如雲片狀，層次分明；柏樹宜表現其主幹古拙奇特，枝葉呈團簇狀；梅樁造型則宜疏枝橫斜；迎春則宜垂枝拱曲，這是從樹種的自然習性來考慮的。

此外，還要從樹樁固有形狀來考慮，如有些樹樁主幹挺直，則可順其自然，做成直幹式（如圖2所示）；有些

圖1　根部處理

圖2　截幹處理

樹椿自然彎曲，適於做成曲幹式或懸崖式（如圖3所示）；有些樹椿主乾枯禿，則宜做成枯峰式等。因材處理可使盆景製作既節省人工，又富有天然野趣。

圖3　倒置處理

（3）截口處理

在樹型確定後，要截去多餘的枝幹，其鋸口處理，因樹種習性不同，處理方法也不同。如早春的雀梅，鋸口貼近主幹，很容易炸皮，影響美觀。故鋸截時可稍留一節枝幹，癒合後再截除之。

對一般傷口易癒合的三角楓、黃楊、白蠟等樹種，則可貼近主幹鋸截。截口應儘量避開正面，要平整光滑，使截口與主幹自然吻合，不致有礙觀賞。截口最好及時塗上防腐劑或蠟質，以防傷口感染病蟲害（如圖4所示）。

圖4　截口處理

2. 栽　植

採掘樹樁大多養坯一年後再進行上盆加工，在此期間，先進行就地栽植。栽植方法有地栽、容器（盆缽或木箱）栽植。要選擇土壤疏鬆肥沃、排水良好、陽光充分的地方養坯。

（1）地　栽

栽前應深翻土壤，挖好排水溝，最好在栽植時摻進1/2山土。樹樁宜用乾土，根的縫隙易於搗實，澆水後，土和根可緊密融合，利於樹樁成活和生長。在南方雨水多、土質黏性大的地方，應採用壟栽法，以利於排水，防治爛根。壟的寬高，可根據樹樁大小而定。地栽樹樁應適當栽深些，枝幹頂部露出地面，這樣有利於發根和萌生新枝，

也有利於加工造型（如圖5、圖6所示）。

　　栽植樹樁的土壤，如是下山樁，最好選用素心土，已養坯1年以上的樹樁，可用營養土。

細粒土
中粒土
粗粒土

圖5　地　栽

土
磚

圖6　磚圍地栽

（2）盆　栽

　　採掘的樹樁除地栽外，也可選用泥盆、木箱、籮筐等栽培，容器的大小視樹樁的大小而定。底部留有排水孔，為了透氣性良好，可在容器底部墊層粗砂。盆栽有利於結合造型加工和精細管理。

　　為了提高盆栽的成活率，可連盆帶樹埋在泥土裏，保持盆土濕潤，促進生根和萌發枝葉（如圖7所示）。

圖7 盆 栽

3.套 栽

野外採掘的老椿，根心枯空，樹齡老化，新陳代謝功能差，成活率較低，冬季易受凍害，可採取套栽法養坯。樹椿栽植地裏或泥盆內，用塑膠薄膜袋或其他袋狀物（如蒲包）將枝幹套住，留出頂部芽點位置，周圍填土，待葉芽萌發後，再將套袋由上往下逐漸拆除。套栽法可以保濕保暖，有利於老椿的萌發更新，提高成活率（如圖8所示）。

圖8 露地套栽和泥盆套栽

養坯栽植應注意事項：

① 樹樁剛栽時一般培土較高，成活後，生長旺盛期，樹樁基部易萌發新根，如不及時清除周圍壅土，日久新根越長越旺，而原來主根會逐漸被新根替代而死亡。所以栽植成活後，生長正常時，要及時除去培土，逐漸將主根露出，促使原根生長出更多鬚根。

② 一般盆景樹樁的培養，要按上盆時的姿態栽植，如斜幹式盆景則枝幹要傾斜栽植；懸崖式則枝幹要下垂，或栽植後利用頂端向上生長的習性，可將盆栽樹樁傾斜放置，讓枝冠下垂彎曲（如圖9所示）。

瓦片（迫使新根向右發展）

圖9　懸崖式蓄養法

③ 新栽樹樁剛成活時，切不可施肥，待生長正常時，逐漸施肥，促進枝葉生長。掌握薄肥勤施，肥料一定要發酵腐熟後才能使用。

④ 初栽樹樁，冬季寒冷時要用草或舊棉花包裹樹幹，

或用塑膠袋套住，以防凍害。夏季炎熱時，要搭棚遮陽，經常噴水，防止暴曬及乾燥。

（三）加工造型

樹坯的加工造型遵循一系列盆景創作的藝術手法，對樹樁材料先進行仔細觀察和推敲，因材加工，決定塑造什麼形式盆景，其根、幹、枝的骨架要協調勻稱地進行蓄養安排。

1. 蓄　養

蓄養和養護是不同的概念，養護是指樹木盆景在生長過程中的保養護理，而蓄養是指樹木盆景造型過程中採取蓄養方法結合攀紮、修剪、嫁接、雕刻使根、幹、枝的形態按人的意願去發展。

一盆好的樹木盆景，它的根、幹、枝須比例合理勻稱，在造型過程中其枝幹彎曲、冠型剪裁較容易處理，而粗細協調、勻稱、比例合理必須依賴於蓄養才能完成。

蓄養好比「加法」，修剪刻挖好比「減法」，樹木造型須「加」「減」並用，巧為互補。蓄養能發達根系，利於傷口癒合，使枝、幹、根比例合理勻稱、樹型豐滿、自然美觀，彌補攀紮修剪之不足。

（1）蓄　根

根是樹木賴以生存的主要組成部分，很大程度上決定樹木長勢的優劣。從樹木盆景角度來講，根的造型是表現盆景美的重要部分。

　　蓄養好根，除有利樹木生長外，還能增強樹木盆景造型藝術的感染力，使之更加完美。俗話說：「無根」即為插木，沒有好的根盤，不能稱得上盆景佳作。

　　山野採掘樹樁一般樹齡較長，根部較大。由於自然生長，枝幹姿態很美，根部往往有不足之處，在養坯時，可採取補根法，誘發新根。樹樁一側無根可採取靠接法，選擇同種樹苗緊貼缺根部栽植。

　　第2年樹樁及補植樹苗生長健壯，春季進行靠接，接活後，將接穗苗剪去。這種補根法，可使老樁殘缺根系恢復生機，更新生長。利用樹樁蓄根法，可塑造出理想的根型（如圖10、圖11所示）。

　　此外，在蓄根的技法中，還可採用懸根法、墊根法、盤根法、擠根法、圍套法……培養各種形式（如平展根、提懸根、盤根、連根等）的根系。這對繁殖苗的蓄根更為適合。

圖10　誘根蓄養

缺根部位

①

②

③

接穗

砧木

釘

圖11　嫁接蓄根

　　①墊根法：選取健壯的盆景樹材，將全部根系掘起，洗掉泥土，剪去所有向下根系，注意保留四周側根，清理成放射形，用扁形物體如木板、瓦片等墊在根部下端，再用棕絲或易腐繩帶將根系均勻地縛紮在墊物上。在培養過程中應儘量保留樹冠，促使根系生長，數年後即可蓄養一理想根型（平展根）（如圖12、圖13所示）。

圖12　墊根法

圖13　墊撐法

　　②盤根法：選用根部柔軟易於盤曲的盆景材料，如榕樹、金雀、紫藤、榆樹等，春季挖起全部根系，洗去泥土，保留適於盤曲的長根，將錐形棕（錐形體）塞入根部中間，把根沿棕週邊分開，再編排盤曲長根，粗細有別，自然得體，使根形呈喇叭狀，再用易爛繩帶縛紮。

　　將盤曲處理的樹材植於地下，或植於稍大的泥盆中。經過盤根蓄養，並逐漸提根，若干年後，即可培養出奇特而美觀的盤曲根型（如圖14所示）。

③擠壓法：在樹木生長過程中，不斷採取物理方法，對根基主根進行抑制擠壓，使其形成板狀根。選用生長快、根系發達的樹材，如三角楓、榕樹、樸樹等。

掘起後，洗去泥土，保留側向主根，將側根向四周分成5～5根，根底呈「喇叭狀」，並將錐形物體塞入根下養護。成活後，扒出主根，用自製刀形鐵板且帶螺絲，分別將分開的側根夾持撐緊，兩年後拆卸夾板，即可塑造成別具風格的板狀根（如圖15所示）。

圖14 盤根法

圖15 擠壓法

④圍套法：用圍套的方法，控制根的擴張，迫使根系向下生長，培養不同形式的懸垂根。春季掘起健壯的樹材，洗去根部泥土，剪除短側根，保留下垂根系。向四周擴散的根，可用易腐爛繩線綁紮一下，選用高筒泥盆栽植，上部再用厚塑膠或油氈將根部圍起來，進行蓄養，兩年後，拆除圍套物，即可形成風致獨特的懸垂根。在以後翻盆過程中，可逐漸把懸根裸露於盆面，提高觀賞價值（如圖16所示）。

圖16　圍套法

（2）蓄　幹

　　幹是樹木形態的重要組成部分，它將樹冠與根連成一個整體，起著養分的輸送和支撐樹冠的作用。從樹木盆景加工來講，幹的粗細、力度、動勢，對整體造型起到舉足輕重的影響。如要製成一盆樹木盆景佳作，必須根據樹材的自身特點，先蓄好根、幹，再蓄養分枝、側枝。野外採掘樹樁的蓄幹，要根據不同樹種習性，靈活掌握。

　　凡生長速度慢，截面很難癒合的樹種，如松柏類及雜木類的雀梅、枸杞、六月雪等，採掘時應最大限度保留好根、幹、枝，求其完整。而採掘到一些生長較快且傷口易於癒合的樹種，根盤非常好，幹形不理想，可下決心將幹部不理想部分截除，重新蓄養主幹。截面大者可養成雙幹，截面小者可蓄養成單幹（如圖17所示）。

圖17　蓄幹法

①剖幹蓄養法：野外採掘到的雜木樹樁如三角楓、榆樹、小葉女貞、福建茶、榕樹、樸樹等生長較快的樹種，根盤甚好，而上部的幹不夠理想，可將其鋸除，並將幹的截面剖切成雙幹型或三幹型。

第2年春，根據發條情況確定幹型。雙幹型的將主幹截成一高一矮，一主一次，參差有致。並任其生長，用蓄枝截幹法，蓄出主幹。當蓄養的主幹基本理想後，再用金屬絲攀紮分枝、側枝。經過數年蓄幹、攀紮，使剖幹部位蓄養的枝幹，日趨豐滿成型（如圖18所示）。

圖18　剖幹蓄養法

③單幹蓄養法：根部完好的樹材，如上部主幹不理想，可在適當高度截去，重新蓄養枝幹，截面小者可蓄養單幹。第二年春，根據新枝條萌發位置，將主幹截成理想高度，用金屬絲對頂枝進行攀紮定位、做彎，等枝條定型後，拆除攀紮物，任頂枝生長。

蓄枝為幹，主要適用於生長較快的雜木類樹種，松柏類不宜採用此法（如圖19所示）。

圖19　蓄乾法

（3）蓄　枝

枝條是樹木盆景造型美的重要組成部分，無枝則無冠。在樹材加工造型中，往往因為枝與幹、枝與枝之間粗細比例，排列位置不合理，而難成佳作。

樹木的自然生長規律，是下粗而上細，如因造型不當，下部枝幹瘦弱，而頂端枝條反而粗壯，則失去自然美。所以必須採取抑上養下措施，有足夠營養供給下部枝

條，使其長粗，形成豐滿的枝冠。

　　枝條蓄養應在根、幹造型基本完成後，再對枝冠進行製作，但不要急於求成，可由下向上逐步推進，越是接近頂部枝冠，成型越快。所以對頂部枝條進行定位、綁紮，應及時剪除徒長枝、四強枝，蓄養下部枝條，讓其長粗。當下部枝幹蓄養達到一定粗度時，再蓄養側枝，根據造型需要，或以修剪為主，或以攀紮為主，進行不同造型處理，在下部枝幹造型基本成型後，再逐步向上推移。這樣就使得枝與幹、枝與枝比例協調、合理，形成優美的枝冠（如圖20所示）。

圖20　蓄枝法

（4）蓄截口

山野挖掘的樹樁，在養坯過程中，需要進行造型剪截，形成大小不等的截口。截口癒合不好，逐漸潰爛，不僅有礙觀賞，且影響其生長和壽命。因樹種不同，以及截口大小、生長快慢的差異，其癒合能力各有不同。闊葉樹種癒合能力強，松柏類的癒合能力差。截口大的樹材，最好地栽養坯，不急於造型，枝條定位後，任其生長不加束縛，其截口癒合就快得多。

斜鋸後的截口用刀將周圍削去一部分，呈小圓弧形，以利於截口的癒合。留條位置應根據造型的需要，留在截口的一側，不宜對稱留條。蓄截口的枝條應放在需要增粗的位置，當所留枝條長到1.5～2公分粗時，即可剪去，如截口尚未癒合好，可繼續再留條直至截口癒合為止。

雀梅的截口較難癒合，且截口下部表皮容易壞死，所以蓄養截口時，要在截口下方留一枝條，待截口基本癒合後或長勢旺盛時剪去。

截口過大癒合困難時，可用靠接的方法，運用該樹的枝條靠接截口處。嫁接癒合後，剪去接枝，在截口中間處的嫁接枝條上繼續放條蓄養截口。

2. 造　型

（1）攀紮彎曲

在樹木盆景造型過程中，枝幹彎曲是造型不可缺少的重要內容，透過彎曲來改變枝幹的原來形式，合理佔有空間方位從而達到形式美。在中國傳統的樹木盆景造型中，

多用棕絲、棕皮來攀紮，彎曲調整枝幹。其棕法技巧，仍值得借鑒。隨著現代工業的不斷發展，在樹木盆景造型過程中，對樹木枝幹彎曲、調整的攀紮材料及方法更為廣泛。尤其是金屬材料的運用受到越來越多的樹木盆景製作者的青睞。

　　傳統棕法攀紮不易傷害植物，工整秀麗，但技術要求高，工時長。金屬絲攀紮易於操作，可隨心所欲，得心應手，省工省時，攀紮的作品自然有力度，但易損壞植物表皮，且難拆卸。所以彎曲攀紮時，可據製作者的喜好及造型需要，選用棕絲或金屬絲，也可金、棕並用。對枝幹彎曲，要瞭解不同樹種的習性，根據粗細，把握好時間季節，靈活運用不同的方法。

　　尤其對主幹的彎曲要做到胸有成竹，能彎曲到什麼程度，就彎曲到什麼程度。亦可分階段逐步加大彎曲度，彎曲時注意保護好木質部和表皮。對一些粗幹造型可彎可不彎的，儘量少彎或不彎。小苗培育的盆景樹材應自幼彎曲攀紮，山野採挖大型盆景樹樁，可通過改變種植形式，或巧借樹勢來減少彎曲度。

　　① 金屬絲攀紮：常用的金屬絲有銅絲、鉛絲、鐵絲，根據攀紮樹材的粗細、韌性、色澤，選擇不同粗細的金屬絲。因金屬絲強度大，易損植物表皮，可用彈性好且質地軟的牛皮紙、棉布、塑膠製成帶狀，將金屬絲包纏起來，必要時也可將攀紮的樹幹也包纏起來。注意及時拆卸，以防金屬絲嵌入木質部（如圖21、22所示）。

　　攀紮應先主枝，後次枝，再小枝，由下往上、由裏往

圖21　攀紮　　　圖22　枝幹的包纏

外、由粗至細。將金屬絲始端固定，可一根，也可兩根並用，貼緊枝幹，按金屬絲和枝幹的相切45°角向上攀繞，至需要位置時，將金屬絲末端緊靠樹皮，不得翹起。

雜木類在生長季節攀紮，在半木質化時最適宜，此時枝條生命力特別旺盛，即使折裂，也容易癒合。松柏類宜在休眠期攀紮，如在生長季節攀紮，樹汁外流較嚴重，影響其生長；在秋末初冬攀紮，樹枝不宜過分扭曲，此時被扭裂的枝幹，其傷口得不到及時癒合，易遭凍害而死亡或生長不良。凡攀紮量較大，金屬絲未拆卸的植株，夏天應避免陽光直曬，冬天應避免露天吹凍。

枝條的彎曲，可紮實後進行，也可邊紮邊彎。彎曲時，應沿金屬絲攀紮方向，旋扭彎曲，若直接彎曲會使金屬絲松離枝幹而失去作用。彎曲力點避開金屬絲纏繞的空

圖23　金屬絲吊拉

當處,選金屬絲包纏處。稍粗的枝幹,金屬絲纏繞達不到彎曲的目的時,可用金屬絲吊拉(如圖23所示)。因其受力點集中,易損壞樹皮,可在拉吊受力點處,包墊厚皮紙或布帶等。通常主枝纏繞用較粗金屬絲,小枝則用較細金屬絲。

②棕絲攀紮:視被攀紮枝幹粗細,將棕絲撚成不同粗細的棕繩,根據枝幹生長的位置、彎曲形式,找出最佳的攀紮點與打結的位置。開始的攀紮點應儘量選擇分枝、樹節,或粗糙處,以防棕繩滑動。如攀紮點光滑,可用棉織物纏繞。彎曲間距視枝的粗細、硬軟程度,靈活掌握。枝條細軟間距可短一些;硬且粗的,間距可長一些,彎曲部的內弧處用鋸拉口,深度小於幹徑1/2,並用麻皮纏住傷口。攀紮時間,除傳統攀紮外,自然式造型的可根據需要適時攀紮。攀紮對樹幹有傷害時,可在早春進行,利於傷口的癒合。攀紮順序,先紮主幹,後紮大枝,再紮小枝。

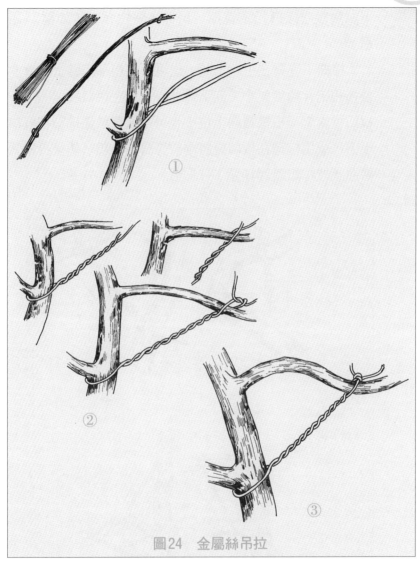

圖24　金屬絲吊拉

紮枝葉時，先紮頂部後紮下部（如圖24所示）。

　　A. 向下彎曲：棕繩的始端採取扣套方法繫在主幹的根部不宜滑移處，找出向下彎曲最理想的拉力點，把主幹向

下試壓數次以酥松木質部，用棕繩繫拉固定（如圖25所示）。

　　棕繩不宜繫在主幹上時，也可繫在相鄰粗幹上。彎曲枝條和主幹角度較小，向下彎曲時容易在杈口裂開。可在杈口近處繫一根棕繩向上拉，也可用弧彎鐵件綁紮在杈口下方，或用棕繩在杈口處將兩枝條繫在一起，然後再攀紮彎曲該枝（如圖26所示）。

圖25　向下彎曲一

圖26　向下彎曲二

　　主幹光滑粗壯，用呈「卩」形的鐵件固定在適當位置，再繫棕繩彎曲枝幹（如圖27所示）。

　　主幹太粗，彎曲困難時，在幹的弧彎部內側間隔鋸切口（深度是幹徑的1/3～1/2），用麻皮或棕皮將鋸口處包紮緊，再進行彎曲（如圖28所示）。

圖27　向下彎曲三

圖28　向下彎曲四

B. 水平彎曲：

　　水平枝的彎曲：幹枝按逆時針方向作水平彎曲時，把棕繩中間部繫在枝背面，繞過主幹，按逆時針方向繫拉枝幹；幹枝按順時針方向做彎曲時，棕繩繫在枝的正面，繞過主幹按順時針方向繫拉枝幹（如圖29所示）。

　　上揚枝的彎曲一：上揚枝向觀賞小面作水平彎曲，上揚枝向觀賞大面作水平彎曲的情形（如圖30所示）。

　　上揚枝的彎曲二：棕繩繫在下部，把上揚枝牽拉成水平狀，再用棕繩繫在該枝的基部，根據需要向觀賞大面、小面作水平彎曲（如圖31所示）。

圖29　水平枝的水平彎曲

圖30　上揚枝的水平彎曲一

圖31　上揚枝的水平彎曲二

　　下垂枝的彎曲一：下垂枝向觀賞大面作水平彎曲時的情形，下垂枝向觀賞小面作水平彎曲時的情形（如圖32所示）。

圖32　下垂枝的水平彎曲一

　　下垂枝的彎曲二：將下垂枝繫拉成水平狀，再用棕繩作水平彎曲（如圖33所示）。

圖33　下垂枝的水平彎曲二

C. 連續彎曲：凡在一個水平面上作重複彎曲的，可用連棕方法進行連續彎曲。

選擇好攀紮樹材。根據需要保留部分側枝，剪除餘枝，使主幹裸露。將樹材斜放盆缽上。如主幹粗滑，把棕繩用「油漏套法」繫在幹基部固定好，選擇主幹上部適當位置打活結彎曲主幹。

第一彎形成後，將活結打成死結，用「連棕」法，再紮第二個彎、第三個彎。主幹紮好後，由下往上再紮側枝。凡在一個水平面作連續彎曲的都可用「連棕」方法紮彎（如圖34所示）。

圖34　連續彎曲

D.扭旋彎曲：其彎曲方法和以上彎曲方法大同小異，不同的只是其彎曲度不在一個水平面上，往往需要做順時針方向或逆時針方向扭旋，調整彎曲形式。樹材韌性好，癒合能力強，易於扭曲的，如柏類、松類、梅、榆等均適

宜扭旋彎曲。雜木類應自幼攀紮。攀紮時要把握好力點以及繫棕打結的位置，注意按統一方向扭旋彎曲。位置達不到理想點時可用棍棒輔助。主幹較粗扭旋困難時，可在彎曲部位刻一槽溝深達本質部，再作扭曲（如圖35所示）。

圖35　扭旋彎曲

③金、棕並用攀紮：金屬絲對小枝條的綁紮時間快、效果好、且有力度，但對較粗枝幹的彎曲，較為困難。而棕絲攀紮無論粗細皆可。棕絲攀紮，主要由兩點的收縮，使枝條彎曲，其彎曲的形式，柔多剛少。因此，把金屬絲和棕絲並用，能取長補短，剛柔相濟。主幹枝的彎曲用棕絲攀紮、牽拉，小枝條的彎曲用金屬絲綁紮。

春季選擇形體理想的小葉榆，掘起後疏剪側枝，斜植泥盆中。栽活後的翌年春，用棕絲攀紮主幹。用不同粗細的金屬絲由下而上逐枝攀紮。若枝條位置不夠理想，可手棕繩牽拉調整（如圖36所示）。

圖36　金、棕併用

④其他攀紮方法：枝幹彎曲除用金屬絲、棕繩攀紮外，還可以利用剖幹、鋸切、開槽、絞、吊、拉、頂的方法。

主幹不是太粗，且傷口癒合較為困難的樹種，可在中間部位，按垂直彎曲方向切割，長與弧長相等。切割完畢後，用棕皮或麻皮將切口包紮緊，將棕繩扣套在幹的基部，把兩股繩絞在一起在幹的上端打活結，彎曲到位後再打死結固定。

如木質部較硬或幹粗，切割困難，可用電鑽在切割處打眼，將鋼絲鋸穿過洞眼鋸切彎曲部（如圖37所示）。

圖37　剖切助彎

　　幹粗時也可用粗鋸齒，在弧彎內側間隔連續鋸切，鋸口的距離、大小、深淺，視幹的粗細而定，幹粗鋸口寬一些，距離密一點。鋸的時候要注意保護樹皮，以利於傷口癒合。彎曲後用棕繩牽拉，再用麻皮將鋸口處包纏（如圖38所示）。

圖38　切割助彎

　　對粗幹的彎曲，還可按垂直彎曲方向開槽，槽深為幹徑的1/3～1/2，長與弧長相等，用麻皮包紮緊再彎曲，用

棕絲或金屬絲牽拉。如弧度小，不宜固定，可用鐵件輔助（如圖39所示）。

圖39　開槽助彎

　　用輪胎皮等彈性物墊在受力部位，用粗鐵絲絞，如枝幹彎曲不能一次到位，可逐漸緊。如幹太粗，可在弧彎內側鋸切助彎（如圖40所示）。

圖40　絞　彎

　像松柏類樹木的彎曲，定型慢，除採取其他方法外，也可在彎曲後，用金屬絲吊拉一定重量的物體，並根據彎曲程度及枝的負荷量，逐漸加重吊掛物體的重量，使其達到需要的彎曲度，注意將樹木根部固定起來（如圖41所示）。

　根據彎曲弧度的大小，製作不同弧彎的「C」形鐵件，「C」形外弧貼幹位置有坑槽，用於固定樹幹，彎曲後的樹幹用「C」形鐵件固定（如圖42所示）。

圖41　吊　彎

圖42　鐵件助彎

一些難以彎曲的粗幹，可借助彈簧或螺杆的推拉助彎
（如圖43、圖44所示）。

圖43　拉　彎

圖44　頂　彎

（2）修　剪

從造型來講，修剪和攀紮都是為了改變樹枝幹的彎曲形式，佔有的空間位置，從而達到樹木造型的目的。從養護管理來講，修剪是為了保持和維護已成型的樹木景觀。按造型順序的先後，可分為定位剪、縮剪、疏剪等。

①修剪時間：雜木類盆景一年四季均可修剪，松柏類宜在休眠季節修剪。梅雨季節雨水多，空氣濕度大，樹木生長旺盛，應少剪，或不重剪，大量枝葉被剪去會影響正常生長，嚴重時導致死亡。

另外，接近秋末不可重剪，強剪後新芽陸續萌發，寒流一來會凍死嫩芽。重剪、強剪的最佳時間為1～2月份樹木處於休眠期。但一些不耐寒樹種不宜在冬季修剪，因傷口較難癒合，易留疤痕。

修剪的目的是除去多餘部分，保留其精華。使樹形美觀。修剪的多少要根據不同樹種的生態習性和生長規律而定。如松柏類樹種，年限較長的枝幹萌芽特別困難，珍珠黃楊老化枝幹也很難發芽，所以修剪時應注意不能多剪，同時要保留剪口下的葉芽。

一般來講，樹木長勢強、生長旺盛的可多剪，生長瘦弱的則少剪。從樹木造型需要，通常要剪去雜亂的交叉枝、重疊枝、平行枝、輪生枝、對生枝、瘦弱枝、病態枝等（如圖45所示）。

留下枝條的養分集中，可長得健壯。

圖45　各種忌枝

②修剪方法：剪口的端面應儘量避開大面與枝幹相切為45°角，葉芽留在斜口上側方向。在生長期，可貼近葉芽修剪，利於傷口癒合。非生長期，可在葉芽上端修剪（如圖46所示）。

③定位剪：即指盆景造型第一次修剪，確定保留不同位置的枝條，剪去多餘的枝條。山野採挖的樹樁，栽培成活後，萌發很多枝條，必須剪去大部分枝條，保留造型所需的骨幹枝條，這就稱之為定位剪（如圖47所示）。

圖46　修　剪

圖47　定位剪

定位剪之後，確定了枝條的數量、位置及枝條間的相互距離，它直接影響樹木盆景的形態美。所以在修剪前，要認真構思，考慮樹木造型的形式，所謂「意在筆先」，同時要做到「胸有成竹」，方可下剪。因為枝條的取捨，取決於樹景形式的確立。保留的枝條應生長健壯，上下粗細協調，儘量避免平行、對稱、重疊，做到疏密有致，圍繞主幹上下左右展開，具有動勢。

④縮剪：是一種縮短枝條的修剪方法，也是樹木造型和維護樹景的重要措施。從造型來講，透過縮剪使樹木矮化，枝條豐滿，自上往下粗細有度，彎曲有變。所以造型要注意三點：

1 被剪枝幹與上節枝幹的粗細過渡的比例適合；

2 縮剪時，留好芽眼的方向和角度，以調整新發枝條合理地佔有空間位置；

3 縮剪枝節宜短忌長，第一節枝長於第二節，第二節枝長於第三節。

從維護樹景來說，絕大部分成型的葉木盆景，每年生長季節抽出的徒長枝需進行縮剪，以維護美的姿態。松柏類成型盆景主要依賴摘芽、摘心來控制超長枝，維持原貌。而觀花、觀果盆景的縮剪，要按其不同生長習性，採取不同修剪方法。如紫薇、石榴、海棠、枸杞等是在當年生新抽枝條上開花結果，休眠期可縮剪，生長期則不宜縮剪。早春開花的迎春、梅花、碧桃等宜在開花後修剪，可促其翌年花果枝的形成。葉木類盆景可在初夏、初秋縮剪兩次，休眠期進行強剪，除去各種忌枝。火棘、枸骨短枝

上開花結果多，除休眠期強剪外，春末夏初也可對當年的長枝進行縮剪，並勤施薄肥，增加光照，促其夏秋生出短枝，增加花果量。休眠期的強剪須適當保留短枝，確保翌年的花果（如圖48～53所示）。

圖48　逼芽縮剪

圖49　縮剪一

圖50　縮剪二

圖51　縮剪造型

圖52　縮剪中的枝條彎曲

圖53　花果盆景的縮剪

⑤疏剪：維持樹木景觀，並能增加通風、採光能力，降低病蟲害的發生，養分集中，促使枝葉茂盛，花繁果碩。

疏剪時間根據強剪和弱剪的不同而有所差異，生長期，枝葉繁茂，可隨時弱剪，但不宜強剪。萌發力強的樹種，如雀梅、榆樹、小葉女貞、三角楓等，可避開梅雨季節，進行強剪。剪後應減少澆水量，勤施薄肥，加強光照。

　　一般情況下，樹木上端疏剪量可大些，下端疏剪量可小些，因為下端枝條要難長些，疏剪的對象主要為各種忌枝，以及過密的枝冠，在上下枝冠同等重要的情況下，應儘量留下剪上，使上端枝冠的體量小於下端枝冠的體量（如圖54所示）。

　　疏剪後，樹冠生長受到壓抑，會萌生許多新枝條，應及時剪除。修剪方法還有抹芽、摘心、摘葉等措施。

圖54　疏　剪

　　⑥抹芽：樹木盆景發芽力強的樹種，在生長季節，發芽既多且快，要不厭其煩地及時抹去一切不需要的芽，包括根芽、幹芽及腋芽等。同時要注意保留芽的方向、位置和密度。以免萌發叉枝、對生枝和重疊枝，影響樹形美觀。榆樹、雀梅、迎春、六月雪等樹種，易產生不定芽，

更應注意抹芽（如圖55、圖56所示）。松類樹種如黑松、黃山松、錦松等透過抹芽可使枝短葉密，防止春季新梢過長，影響美觀（如圖57所示）。

圖55　抹　芽

圖56　疏　芽

圖57　松類抹芽

⑦摘心：即摘去樹木生長期的新梢嫩頭，抑制新梢過長，促進側枝生長，使枝節變短，以保持樹形姿態美。摘心時間，因不同樹種萌發期不同，而有所區別。葉木類盆景，當新葉展開2～4片時即可摘心（如圖58所示）。

圖58　葉木類的摘心法

　　花果類盆景，要根據不同花果期而靈活掌握。如石榴在當年新生枝條頂端開花結果，就不能在生長期摘心。紫薇也在當年新梢頂端開花，但花期在夏秋，摘心要早，春芽初展4～5片葉時即可摘心，以激發側枝生長，增加開花量（如圖59所示）。如肥水勤施，摘心得當，紫薇一年可開兩次花。松柏類盆景，當新芽長出後，視其生長強弱，摘去嫩梢的1/3～1/2。五針松新梢要待針葉呈現後再摘，以防將葉端全部摘除。摘心的次數因樹而異，生長旺盛的葉木可在春季、梅雨季、仲秋生長高潮期摘心2～3次。松柏類盆景，摘心1～2次。摘心方法可用手掐，也可用長細剪刀剪除。柏類最好用手掐，以防金屬刀剪後變色，有礙觀賞。盆景造型初期不要摘心，新抽枝條可促進根系生長。生長瘦弱的樹木盆景不宜摘心。

圖59　花木類的摘心法

⑧摘葉：適當摘葉能使葉片縮小，提高盆景的觀賞價值。有人把這種方法稱為「脫衣換錦」。一般來說，樹木在春季萌發的新葉最為誘人，隨著季節的推移，夏日曝曬，原先葉澤光亮，色彩鮮明，慢慢變得老氣橫秋，透過摘葉處理，能再一次發出鮮嫩新葉，增加一次最佳的觀賞效果。一些老椿，鐵枝虬幹，崢嶸鐵骨，而新葉如碧，青翠欲滴，春天一片生機勃勃。有的樹種如雞爪槭、衛矛、三角楓等，秋日裏葉紅勝於二月花，倍增情趣。能夠摘葉的樹材很多，如榆、樸、欅、雀梅、楓、槭、枸杞、火棘等。摘葉的時間因樹種而異，葉木類可在初夏或初秋摘葉。常綠樹則不宜摘葉。火棘、枸杞等觀果樹種，盛夏處於休眠狀態，夏末可進行強剪並摘葉，秋末冬初以觀景為主。槭樹、石榴新葉為紅色，透過摘葉處理，可數次欣賞其鮮豔多彩的新葉。在摘葉期間，應適當扣水，盆土不宜太潮，此外，要經常勤施腐熟的餅肥水，加強通風與光照，以促使萌發新葉。

（3）嫁　接

樹木盆景嫁接是一種造型方法。透過嫁接不僅可獲得優良的盆景樹材，而且可加快盆景成型的速度，取得事半功倍的效果。例如大葉羅漢松嫁接雀舌羅漢松、白花昂木嫁接紅花昂木，可以改良品種，提高觀賞效果。還可以透過嫁接方法補根、補枝、換冠，使樹木盆景的造型更趨於完善。在樹木盆景造型過程中，把攀紮、修剪與嫁接技法結合起來，將起到錦上添花的作用。

提高嫁接的成活率，主要是掌握好嫁接的技術，接穗

與砧木的形成層必須吻合對齊、紮緊。接穗與砧木的親緣
關係越近就越易於成活。掌握好嫁接的時間，一般溫度在
20～25℃最適宜，此時形成層（如圖60所示）細胞最活
躍，分裂快，利於嫁接成活。接穗應選取生長健壯，無病
蟲害，葉片小，親和力強的優良母樹，最好是組織充實的營
養枝。嫁接海棠、石榴等花果類樹種，則應選取花果枝為接
穗，可使嫁接植株提前開花結果，且開花多，掛果也多。

　　嫁接前應備好工具，如芽接刀、切接刀、手鋸、木
槌、修枝剪，以及捆綁所需的塑膠帶、麻皮等。嫁接時應
儘量做到平、準、快、嚴、緊的技術要求，這樣可大大提
高成活率。通常所用嫁接方法有以下幾種：

圖60　樹木截面示意圖

　　① 枝接：選取一年生枝條或當年生新梢做接穗，接
於砧木上稱之為枝接。常用的枝接方法有劈接、切接、腹
接、靠接。枝接的時間於早春樹木剛剛萌芽的半個月內為
好，選擇晴天的早晚進行，陰雨天不宜。採用的方法可根

據具體情況來決定，一般情況下，當砧木直徑大於接穗時或砧木較粗壯，可採用劈接或切接的方法，如花木類的海棠、花桃、石榴、蠟梅、春梅、榕樹、桂花等；松柏類則可選用腹接方法，因為這類樹種必須保留枝葉才能存活；而一些珍貴且嫁接不易成活的樹種，需採用靠接的方法。

A. 劈接：選擇砧木上沒有木眼疤痕，表皮光滑的適當位置截除上端，用利刀將砧木截面削光，並在砧木端面的中間垂直劈一裂口，深達砧木直徑的1/3。把接穗削成兔耳形，穩固地插入劈開的砧木裂口中。其接穗可保留1～3個芽，如砧木很粗可同時插入兩個接穗（如圖61所示）。

圖61　劈　接

接穗和砧木的形成層一定要對齊吻合，否則難以成活。如砧木過粗，劈開後，裂口緊，接穗插入困難，可將竹片削成錐楔狀，按入砧木裂口中間，撐開裂口使之保持一定的距

離，利於接穗插入。接穗插入後，其裂口空隙處用棉花塞滿以防滲水，接後再用塑膠帶包嚴捆實以防進水。靠地面劈接可用土覆蓋呈包子形，覆土厚度以不碰接穗，留出其芽眼為宜。當接穗成活後，生長健壯時即可拆除捆綁物，及時剪除砧木發出的枝條，讓足夠的營養供給接穗生長。

盆景苗的繁殖可將砧木主幹截斷劈接，而一些成型的或山野採挖的老椿，因其主幹粗壯，形成層粗糙，新陳代謝功能差，主幹部劈接難以成活，即使成活，成型時間也過長。而在主幹部位蓄養枝條達到一定粗度後，在新生枝條上劈接情況就不同了。如一盆成型的大葉石榴盆景，因其盆齡長，部分枝條老化或壞老，但主幹骨架基本完好，休眠期將所有小枝幹截除。脫盆後下地栽植培養，恢復長勢，重新蓄養新的枝條劈接。嫁接成活後，及時抹除砧木部位所萌發的芽。當接穗傷口全部癒合後，接穗條夠長時即可攀紮修剪、整形，幾年後會得到一盆如意的小葉石榴盆景（如圖62所示）。

山野採挖容易得到比較理想的、造型優美的中大型盆景樹材，但往往因其葉大、品種差而苦惱。諸如野外挖掘到的狗牙梅、野梅、桃等樹材，可通過劈接葉小的優良樹種，使舊貌換新顏。從幼苗開始培養中、大型盆景，蓄養主幹要花數十年或更長一段時間才能完成，而用山野採挖的粗壯樹材劈接優良樹種，可大大縮短成型時間，若干年內便可製作出一盆較為理想的樹木盆景。

例如，在野外挖到一株單瓣野生梅花後，鋸除粗長根及不需要的枝幹，保留側根和細根，剪除所有枝條，栽植在稍

圖62　石榴劈接換冠

大的泥盆、木箱內，有條件地栽更好。成活穩定後，剪除多餘的枝條，保留餘下的枝條任其生長，第三年便可劈接好的梅花品種，如複瓣骨紅、綠梅等。再經2～3年修剪、攀紮，便可製作出一盆理想的梅花盆景（如圖63所示）。

圖63　梅花的劈接換冠

B. 切接：當砧木較細不宜劈接時，可用切接方法，把砧木截斷，用利刀將截面削光滑，在截面的1/3處垂直向下切開，視砧木的粗細切入的深度為1～3公分，將接穗一側削成兔耳形，削面長度與砧木切口深度相近，再把削好的接穗插入砧木切口處，對好形成層，用塑膠帶或麻皮將接面捆綁嚴實（如圖64所示）。

圖64　切　接

　　如野外挖掘到的粗大、骨架很好的青楓，栽植成活後在新發的枝條上切接紅楓。利用切接的方法進行換冠，即利用粗本砧木眾多的粗細適合的枝幹，同時切接若干優良品種接穗。

　　C. 腹接：常綠樹，尤其是常綠的松樹，如採用全部除葉的嫁接方法，則無法成活，需採用腹接的方法嫁接。早

春，選擇向陽、生長健壯1～2年生五針松或金葉五針松作接穗，長度5～10公分，摘去大部分針葉，保留枝端若干針束，將接穗兩側分別削成1～3公分斜面，另一側削成0.5～1公分斜面，用黑松或馬尾松作砧木。腹接部位的砧木最好為3～4年生、表皮光滑、生長健壯的枝幹。枝條老化，有明顯裂紋的不宜作砧木。

接前把砧木修剪兩次，以便於嫁接且使接穗能照到足夠的陽光。根據砧木的粗細，用利刀從上往下斜切木質部1/2或1/3，長度和接穗切面相近，斜切角度30°為宜，將接穗插入砧木切口，接穗切口大面對準砧木切口的大面，對好形成層，用塑膠帶捆紮緊實（如圖65所示）。成活後的第二年剪去砧木1/2或1/3針葉，第三年再全部剪除針葉，以利接穗的生長發育，雨天或澆水時，嫁接點不可淋水，待介面癒合後進入正常管理。

圖65 腹接換冠

　　利用腹接的方法還可換冠，在野外挖掘到粗壯、幹形好、品種差的盆景樹材，蓄養2～4年後，進行高位多頭腹接品種優良的同屬樹種。如一株幹形好，已栽活數年的黑松，進行適當疏剪，留作砧木，根據其粗細擇取1～2年生五針松枝條，在砧木各枝條上腹接數個點，接穗成活後，逐年剪除接穗上方的砧木，從而達到換冠的目的。

　　D.靠接：一些珍奇樹種或粗壯、年齡較長的樹樁，採用靠接的方法較易成活。靠接不僅可以繁殖珍奇盆景樹種，也可對不良盆景樹種進行換冠，對缺枝、少根的盆景也可進行補枝、補根（如圖66所示）。枝、幹、根不同部位的靠接應採取不同的方法。

圖66　取木法

　　靠接的時間應在樹木生長旺盛期進行，梅雨季節及陰雨天不宜進行，靠接同樣需要將砧木和接穗的形成層對準吻

合，綁紮緊，使砧木與接穗合二為一，成活後剪除砧木枝葉，隨接穗生長而替代原來樹冠。

如一株老樁品種不好，可用帶有根系的好品種進行靠接，使之成為好品種。同樣，一株品種好的母樹，用盆栽差的品種去靠接好品種母株，可繁殖小型盆景優良樹材。生長季節分別在砧木和接穗的嫁接處，據幹徑大小削2～4公分長、深為直徑的1/2～1/4的切口，將砧木切面與接穗切面的形成層對齊綁紮嚴實（如圖67所示）。

圖67　靠接造型

　　將繁殖抗逆性好的盆栽大葉樹種，靠接品種好、造型美的母株枝條上。待介面痊癒後，把接穗和母樹斷開分離，同時剪除砧木介面以上枝條。利用這種嫁接方法，可在一株優良的母株上獲得數盆造型好的盆景樹材（如圖68所示）。

圖68　靠接換冠

　　將砧木和接穗各削去一塊，將兩樹的切口對準吻合後綁紮嚴實，接穗苗如帶根，可盆栽也可貼近嫁接的砧木地栽。

　　切口癒合後，剪除嫁接處上方的砧木及下方的接穗苗。

　　②補枝：當一株盆景其幹部缺枝，可利用本體樹枝和本體外同屬樹種，採取靠接方法補枝。在缺枝部位，橫向切割坑槽呈口唇狀，深達木質部，其切口的長、深度以和靠接枝切割面能充分吻合為宜。再將選用的「丁」字形靠接枝的「丁」字形接面，削成和砧木切口相合的形狀，然後將「丁」字枝靠在上補枝的坑槽內，對準形成層，用帶狀物紮實（如圖69所示）。

圖69　補枝造型

③ 補根：在山野挖掘到造型優美的樹椿，往往因缺根，顯得美中不足。缺根部誘發不了新根，可採取靠接方法補根。在樹木生長季節裏，選擇同種樹苗，其根的粗細、大小、方向要基本符合砧木缺根的需求，將其掘起，除保留主根外，其餘側根全部剪除，並剪除部分枝葉。在靠接面儘量保留芽點，待介面癒合後，剪除靠接苗上端時，留養該芽點為枝條，促其傷口癒合。

　　靠接的方法近似補枝法，如山野採掘到的三角楓，造型好，但根盤因缺根不夠完美。先將該樁栽植，成活後第二年夏季，在缺根部開一深達木質部的槽。選擇一株根大小與砧木所需補根相近的三角楓，掘起後將靠接面削成和砧木根部溝槽相吻合的形狀，然後將兩者形成層對準，如根部起伏不平，可在靠接部加墊有一定塑性的物體，再進行捆紮，待接面癒合後，剪除靠接的上端枝條，或用鐵釘將接穗固定在砧木的補根處（如圖70所示）。

圖70　補根造型

④ 芽接：芽接是取接穗的芽進行嫁接的方法。在樹木盆景造型過程中，芽接可改良樹冠，也可作為枝接的補救措施。它的優點是，在砧木的小枝條上嫁接數個接穗芽。待成活後，根據造型的疏密要求，再剪裁取捨。一些皮層較厚的樹種改良，都可採取芽接方法。如野生桃椿芽接花桃。野梅椿芽接梅花，野薔薇老根芽接小花月季等。芽接有丁字形芽接、工字形芽接、嵌芽接、套芽接等多種方法。芽接的時間，最好選在7～8月樹液流動旺盛，樹皮和木質部容易剝離時進行，芽接要避開雨天，宜在早晚進行。芽接前的4～5天內應對砧木鬆土、施肥、澆水，促其樹液流動，以利剝皮。對換冠的砧木嫁接前需剪除芽接位置的枝葉，以利於操作。要求砧木芽接部位的表皮，光滑平整，接穗芽除品種理想外，還要腋芽飽滿，因芽接時氣候較乾燥、切割處水分極易蒸發，所以取芽、接芽盡可能一氣呵成，取一芽接一芽（如圖71所示）。

圖71　取　芽

　　A.丁字形芽接：在砧木需要芽接的位置上切割呈「丁」字形豁口。接穗芽，要保留葉柄，將接穗芽塞入「丁」字形豁口內，芽的上方與砧木切口上方形成層對準（如圖72所示）。

　　B.多頭芽接：野外採掘到造型好的老樁，或蒔養多年的成型樁，其品種不夠理想。除採用劈接、切接換冠外，也可在有很多枝條的一株樹上進行多頭芽接換冠，每根枝條可接若干芽點（如圖73所示）。

圖72　丁形芽接

圖73　多頭芽接換冠

⑤ 根接：山野挖掘樹樁或在翻盆剪栽時，往往能得到比較理想的根型，可採取根接法換冠。在3月翻盆移植時，將形體好的根，放入水裏清洗乾淨，剪除茸根和多餘的側根，根據根的粗細採取劈接或切接方法換冠。採同一樹種1〜2年生枝條作接穗，保留2〜3芽，嫁接成活後，松除綁紮物並逐漸將根露出，便得到一盆新的樁景（如圖74所示）。

圖74　根接造型

（4）雕　刻

在樹木盆景製作中，往往需要借助雕刻來表現一種雖死猶生的殘缺美，即所謂枯乾式、枯梢式（又稱之舍利幹、神枝）。這種殘缺美並不是幹身空洞，木質腐朽脫落，病入膏肓，而是經雕刻後的幹、枝如錚錚鐵骨，敲之有聲；雖由人做，宛若天成，有種震撼人心的藝術魅力。日本、臺灣的盆景藝術家常用真柏、杜松、五針松做成舍利幹、神枝，把大自然中樹木枯榮並存的景觀，濃縮在伸手可觸的盆景中，顯示了極高的藝術造詣。

雕刻樹種的木質部應緊密、堅硬、耐腐朽、不宜老化剝落、保存時間長。像木質部較為鬆軟的枸杞、扶芳藤、紫藤等雕刻的意義不大。值得雕刻的首先是柏類如真柏、刺柏、側柏，其次是松類如黑松、五針松，再就是雜木類的木、枸骨、雀梅、三角楓、柞木及觀果類的石榴。雕刻的枝幹要有一定的年齡。既可利用枯死枝幹或需截去的枝幹進行雕刻，也可在活著的枝、幹上雕刻。雜木類最好用前者，柏類用後者。雕刻時要把握好觀賞主面，枯與榮的對比，水路（樹木的吸水線）的取捨，形體的刻畫，線脈的轉折銜接，粗細對比，截面的處理等。

①雕刻：雕刻前先準備好工具，常用的雕刻工具，有畫線筆、電鑽、不同型號大小的雕刻刀、榔頭、鋸、粗細木砂紙、防腐劑等。

先截除多餘枝幹（如圖75所示），然後確定觀賞主面。一般觀賞主面的確立應符合下列特徵，主幹宜左右彎曲，而不是前後彎曲，且變化最為明顯，裸露較多，頂冠

的重心略向大面傾斜，而不是向後倒。

　　當觀賞主面確立後，構思雕刻畫面。可用鉛筆勾畫構思草圖。處理好枯榮比例及疏密關係。一般情況下，活體大於枯體，如因原材料限制或個性特色的需要，也可以枯為主。枯面要相對集中，主要在冠下、冠內或冠外，其他處略有點綴作呼應。注意觀察活枝的「來龍去脈」，以免雕刻失誤。像雀梅類的樹種最為明顯，斷一條水路必然死一片枝，操作時要格外小心（如圖76所示）。

圖75　截　枝

圖76　雕　刻

構思好後就可以雕刻了。若利用枯死枝幹雕刻，應儘早進行，因枯死枝幹未經防腐處理易朽爛。活的枝幹應在盆缽內養3～4年，使根系發達，枝葉繁茂，生長健壯後再進行。雕刻宜在3～4月間進行，盛夏季節操作，不利於樹木生長，而秋季操作，切割的傷口難以癒合，對樹木過冬亦有影響。大的雕刻動作宜在萌芽前2～3月進行。

①根據構思的草圖，用色筆將需雕刻的部位描畫出來；

②用切割刀將表皮剝掉，將需要雕刻的木質裸露，其水路分切線要平整、光滑、流暢，利於水線的癒合隆起和美觀。

③用雕刻工具把大的塊面刻挖出來，用筆勾畫主要溝槽流動的方向，再進行刻挖。大的形體確立後，再進行局部的粗雕細刻，削除粗加工遺留的人工痕跡。雕刻完畢後，用不同型號的砂紙沿溝槽上下摩擦。摩擦結束後，還需擠壓磨光。如雕刻部位較濕，可晾上數月，等表面乾燥後再打磨。一個月以後，雕刻的木質部基本乾透，再塗刷石硫合劑數次（如圖77、圖78所示）。

②枝幹造型：在雕刻的同時，還要對枝幹進行造型。

造型的原則是：柏類的神枝，忌直線、硬角彎曲，枝形宜扭旋纏繞、溝槽分明、枝條起伏跌宕，變化多端；松類的神枝，忌扭旋纏繞、軟角彎曲、溝槽不明顯，宜硬角彎曲、直多彎少、有一定的力度感；雜木類的神枝在前二者之間。根據造型需要先剪除不需要的枝葉，將保留的枝幹剝去樹皮，刮淨木質部以外的皮層，表面乾燥後磨光，乘枝條未乾有塑性時，用金屬絲攀紮成需要的形式（如圖

圖77　打磨、防腐

圖78　成型圖

79所示）。枝條的截面製作要自然，不宜過尖或平整，無人工做作的痕跡。如截面較大，可將其雕刻成不規則的自然痕跡，枝與幹的接壤處其皮層分割線也應刻成不規則的自然型（如圖80所示）。枝的溝槽雕刻線要與主幹溝槽雕刻線相呼應，有一氣呵成、若即若離的藝術美感。

　　一些雜木椿，幹身粗大顯得臃腫或一部分壞死，可進行雕刻改造。如一盆石榴椿盆景，其主幹較高或死去，可雕刻改造成枯乾式，則另有一番情趣。再如一株大的三角楓，可雕刻改造成枯峰式。具體操作步驟是，在春季的3～4月份，將需雕刻部位的皮層剝去並刮盡，留下水路枝條不

圖79　枝幹造型

圖80　截口的雕刻

要修剪，任其生長，促使枝條水路傷口癒合，12月至翌年2月間即可進行雕刻、打磨、防腐處理。

　　無論什麼雕刻形式，其雕刻的坑凹處溝槽不能積水，因為積水最易腐朽，表面要處理得光滑。如發現局部腐朽就及時刮除，抑制朽爛面的擴大，雕刻的溝槽忌橫向迂迴，宜縱向轉折，要符合自然、貼近自然、順其自然。

　　雕刻後的裸幹沒有皮層保護，加上風吹雨淋、日曬，容易朽蝕，易遭菌體侵染。故其表面要經常及時清除污垢，搞好盆面衛生，加強通風光照，同時做好防腐處理，特別是春季、梅雨季、夏季，濕度大、雨水多。雕刻後裸幹易朽蝕，所以雨水前後，用清潔水將雕刻體清刷乾淨，

晾乾後，進行消毒處理，再塗刷防腐劑。

（5）其他造型方法

① 撕：用撕的方法除枝造型，可避免留下人工痕跡，使截面呈自然型。當某一枝條上揚角度小，不宜牽拉時可用撕的方法去處理。枝條嫩弱，用撕的方法，傷口更宜癒合。梅花等花枝不便剪除也可用撕的方法，調整枝條增加花量，等開花後再剪除。

也可在撕折的枝幹上稍加雕刻，追求折面的自然效果。如枝幹較粗，可在需要的部位先用刀砍入木質部，再撕拉。

② 劈：對一些形體臃腫的黃楊、梅、三角楓等，可根據需要進行對劈、斜劈造型。如一株瓜子黃楊較粗壯，上下無過渡，其鋸口較大，顯得笨拙呆板，可用鋸刀將其一分為二做成兩株，也可用斜劈方法砍去1/3。像生命力強的刺柏，先地栽，在生長季節用棍劈打枝杈，使其裂開，枝條任其生長。3～5年後，加以攀紮造型，效果甚佳（如圖81所示）。

③ 挑：當某一過渡枝較細，可在樹木生長旺盛時，用刀插入皮層，沿幹縱向輕輕地將皮層挑離木質部，所挑的皮層不能斷裂，縱向實施，並保持挑皮點有適當間距，利於其癒合，一個月後，所挑的皮層即癒合隆起。樹木具有蒼老的美感。皮層厚、生長速度快的樹種，如榆、三角楓等用此法效果尤為明顯。

④ 敲：當樹木的某一段粗細過渡不理想，或欲使年輕的樹木變得疤痕累累、歷盡滄桑，可用木棒在需要的位置

圖81　劈

上間隔的敲打，敲打後的傷口容易促使樹木細胞的增生、膨大，使幹體變粗並增加了樹木的蒼老感。敲打的時間宜在樹木生長旺盛的初夏進行，有益於傷口的癒合。敲或挑的方法應慎用，除非恰到好處，否則儘量不用。

（四）上　盆

　　經過加工造型的樹坯，趨於成型，則可上盆配景，以供觀賞。首先要選擇恰當的盆缽，盆的大小、深淺、質地、色彩，都要依據樹景的具體情況而定，在款式上要協調一致。如何選盆芽在盆缽材料一節已經詳加說明，這裏不再贅述。

1. 用 土

　　樹木盆景的用土，要根據樹種的生物學特性來選擇，不同樹種對土壤理化性質要求不同。一些南方山地生長的杜鵑、赤楠、山茶等樹種，要求酸性土壤；有的樹種如櫸榆、欅、樸、檉柳等，則要求中性土或鈣質土，這說明不同盆景樹材要選用不同土壤。一般來講，盆景用土都需要肥沃疏鬆、富含腐殖質的營養土。

　　盆土配用通常有腐葉土、山土、塘泥土、稻田土等，還可根據不同情況配製加肥培養土和普通培養土。普通培養土由田園土、腐葉土各4份，加河沙2份，再拌適量礱糠灰過篩拌勻而成，如再摻入腐熟餅肥1～2份即成加肥培養土。上盆時間宜選擇早春樹木萌動前。

2. 栽 植

　　在選好盆缽和盆土的基礎上，即可進行栽植。如用深盆栽種，盆底用碎瓦片填在排水孔上，筒盆還需用較多瓦片及粗砂填於盆底，以利排水。填孔是上盆栽植的關鍵措施，如不注意，盆孔堵塞，將會造成樹木爛根現象。用淺盆栽種，需用金屬絲將樹根與盆底紮牢，先在盆底放一根鐵棒，用金屬絲穿過盆孔將鐵棒拴住，這樣在樹木栽種時，根部固定在鐵棒上，不致因盆土淺而搖動，影響根系發育。

　　樹木在盆中栽植的位置確定後，即可放入培養土，先將粗粒土放在盆下，再將細土壅在根部搗實。培土時一邊放土，一邊用竹枇將土與根貼緊，但盆土也不能壓得太

緊，以免通氣透水性不好。填土宜稍淺於盆口，以利於澆水。樹木栽種的深淺，也要根據造型的需要，一般根部宜稍露出土面。栽植好後，即可澆水，新栽的盆景，宜用噴壺噴澆，第一次澆水，必須澆透。然後放置於半陰處養護，注意經常澆水，保持盆土濕潤。

提根式盆景，一般用盆較淺。樹木剛栽時，培土要堆成饅頭形，高於盆面，待生長正常後，堆土由澆水，逐漸沖洗，使根部露出土面。附石式盆景的栽種，比較複雜，一種是將樹根栽於山石的洞穴中，用竹抪將土與根貼實；另一種是將根系包在附石的四周，再將樹根嵌在石縫中，外面覆蓋泥土，然後用青苔包裹並縛紮起來，連石一起栽進選好的盆中（較深泥盆），待2～3年後，根部生長正常，同石縫嵌緊，即可移栽至淺盆中，成為附石式盆景。

3. 配置山石或配件

樹木盆景中為了構成一定意境和景觀，往往選用適當的山石或配件，佈置於盆中。例如在松柏盆景中，放置幾塊山石，可使盈尺之樹有參天之勢。懸崖式盆景，根際放上一尖峭峰石，使樹木如生長在懸崖絕壁之感。故樹木盆景點綴了山石，增添了詩情畫意，松石盆景和竹石盆景都是模仿古人畫意的藝術手法。

盆景中的配件有亭、台、小橋、舟筏、人物、動物等陶瓷質模型。如榔榆、古樸盆景，樹冠如傘蓋，樹下放置牧童放牛，或老翁下棋，可增添生活氣息。配件要注意符合自然情趣，以及遠近、大小的比例，色彩的調和。

（五）養護管理

樹木盆景是藝術造型後有生命活動的有機體，它不同於一般盆栽植物的養護管理。首先它要由各種管理措施來滿足盆景正常生長所需要的環境條件；其次是由修剪、攀紮等技術措施來維護盆景完美的造型。

1. 澆　水

樹木盆景的澆水是養護管理的一項重要工作。常用的澆水方法有澆、淋、噴、灌、浸（將盆體浸入水中，小型盆栽常用此法）。生長在盆缽之中的樹木，盆土有限，很易乾燥，如不及時補充水分，風吹日曬，就會因缺水而萎蔫死亡。但澆水不當，水分過多，盆土太濕，根部呼吸不良，也易導致爛根死亡。所以盆景澆水一定要適量，根據季節、氣候、樹種、盆體大小、深淺、質地等因素來確定澆水的多少、次數和時間。掌握「不乾不澆，澆則澆透」的原則。

樹木盆景要因「時」澆水，在不同生長季節，需水情況不同，一般夏季高溫期要早晚各澆一次水，春秋季可每日或隔日澆一次，冬季處於休眠期可數日澆一次，梅雨期或陰雨天可不澆水。此外，盆土的持水量與土質有關，沙質壤土透水性好，可多澆些；黏土透水性差，則少澆些水。

澆水還要因「樹」而澆，樹種不同，喜旱與耐濕情況不同，闊葉樹比針葉樹蒸發量大，容易失水，要多澆一些；喜濕樹種比耐旱樹種要多澆一些。

　　澆水還要因「盆」而澆，即根據盆的大小、深淺、質地去澆水。淺盆、泥盆、粗砂盆應多澆；釉盆、瓷盆、深盆應少澆一些。小型盆景易失水，最好的辦法是將盆置於沙床上，保持沙床一定濕度即可。

　　樹木在澆水過程中，如發現盆樹有萎蔫或病變情況，而盆土又偏濕，可判斷為水害，應停止澆水，等乾後再澆，嚴重時需及時翻盆，剪去爛根再植於泥盆中，精心養護。

2. 施　肥

　　樹木盆景在不斷生長過程中，要從盆土中吸取養分，而盆土的養分有限，不能維持所需營養，會因缺肥使葉片發黃，枝條細弱，花稀果小，對病蟲害抵抗力減弱，觀賞價值降低，為此就應注意補充適當的肥料。但一般樹木盆景生長緩慢，不宜施肥過多，以免徒長，影響樹姿的美觀。施肥要注意適時適量，還要掌握施肥的種類和含量。

　　樹木生長主要需要氮、磷、鉀三要素。氮肥促進枝葉生長；磷肥促進花芽形成，花繁色豔果實早熟；鉀肥促進莖幹和根部生長，增加抗性。施肥還要根據樹種而有所不同，松柏盆景不宜多施肥，肥多會使針葉變長，造型變樣，影響觀賞價值。每年冬季施一次基肥，生長期追施一次薄肥即可。花果類盆景如杜鵑、海棠、石榴、紫薇等，在開花結果前後，應適當施肥，除氮肥外，還要施一些磷肥，如骨粉、米泔水、魚腥水，使花豔果大。雀梅、榔榆、三角楓等雜木類樁景，施肥不宜多，如葉色正常，鮮綠有光澤，則可以不施肥，以保持它樹姿的優美。

盆景施肥要注意以下事項：

① 有機肥或餅肥，不腐熟不施；

② 濃肥不施，一定要稀釋後才能使用；

③ 剛上盆的樹木，不宜施肥；

④ 雨季、伏天、盆土過濕時不宜施肥。掌握施肥要領，才不致產生肥害。

3. 修　剪

樹木盆景上盆造型後，為防止其枝葉徒長，紊亂樹形，在養護管理過程中，要經常修剪，長枝短剪，密枝疏剪，維持它優美的樹形。一般養護修剪有以下幾個措施：

（1）剝　芽

樹木在生長期，其根部及枝幹常萌發一些不定芽，特別是萌芽力強的樹種，如雀梅、榔榆、六月雪、石榴等，如不及時剝摘萌芽，萌生的枝條長得很零亂，影響樹形美觀。同時萌芽很多，大量消耗養分，也會影響樹木長勢。所以，樹木盆景的養護管理，及時剝去幼芽十分重要。

（2）摘　心

為抑制樹木盆景的高生長，促進側枝發育伸展，可摘去枝梢的嫩頭，使樹冠保持一定的形態。

摘心還可使養分集中於成型的枝葉上，促其腋芽萌發，增加枝葉密度。如真柏、檜柏在5～6月份摘除嫩梢，可使樹冠更加圓整。松類盆景由摘心，除去頂梢壯芽，會在針葉間萌發一些小芽，這些芽長成的嫩枝針葉就比較短小，使樹景更為古雅蒼老。

（3）修　枝

樹木盆景在生長過程中，常萌生許多新枝條，為保持其造型美觀，應經常注意修枝。要根據樹形來確定修枝方式，如雲片狀造型，揚派盆景的雀梅、六月雪、榆樹等，萌發力強，新枝發生後，將枝條修平成片即可。金錢松、雞爪槭等發枝後僅留一節，其餘均剪除，再剪再發，不讓它徒長擾亂原來的形態。修枝的內容，一般有礙美觀的枯病枝、徒長枝、平行枝、交叉枝等均應剪去。

修枝的注意事項：

① 松柏類萌發力弱，應當少剪；

② 梅雨季節樹木發枝旺盛，要勤於修剪；

③ 生長期較粗枝條暫不修剪，冬季休眠期再剪；

④ 修枝要注意剪口芽的方向，一般保留外側的芽，使其向水準方向生長。

4. 翻　盆

樹木盆景在不斷生長過程中，其根系往往密佈盆底，影響通透性和排水，也不利於養分的吸收，有礙樹木正常生長，這時就應進行翻盆換土。翻盆可以用原盆或換大一號的盆，根據樹種及樹木大小來決定。翻盆時，將樹木自盆中連土脫出，除去土球周圍1/3～1/2宿土，松柏類除去1/5～1/3宿土，同時結合修剪除去一部分老根及腐根，剪口須平滑，不可撕裂根部。然後重新栽入盆中，盆底及盆周填進培養土，並以木棒或竹杷搗實。盆面上應離盆口3公分左右，作為「水口」，以利澆水。翻盆後的管理與上

盆栽植相仿。

　　翻盆的時間，一般宜在秋後或早春這段時間。有些常綠闊葉樹盆景，如黃楊、桂花、枸骨、小葉女貞等，也可在梅雨季節翻盆。間隔的時間，生長迅速的樹種，如雀梅、榆樹，每隔1～2年翻盆一次；生長緩慢的樹種，如松柏類，可每隔3～5年翻盆一次。

　　也可根據盆景大小來決定翻盆間隔時間，一般小盆景隔1～2年，中盆景隔2～3年，大盆景隔3～5年翻盆一次。如係老樁盆景，可以再多隔幾年。

5. 病蟲害防治

　　樹木盆景特別是樁景易遭病、蟲危害，輕則影響生長，重則導致死亡。多年培養的盆景，一旦毀於病蟲，甚為可惜。所以對病蟲的防治工作是養護管理不可忽視的任務。樹木盆景常見的病害有以下幾種：

（1）根的病害

　　老樁盆景根部老化，易引起各種細菌寄生，使根部腐爛或產生根瘤病，花果樁景根部病害發生最多。應注意盆土消毒和控制澆水量。

（2）枝幹病害

　　常見的有莖腐病和潰瘍病，在枝幹的表面出現腐爛，幹心腐朽，樹脂流溢，表皮裂隙，枝條上發生斑點等症狀。應及時用藥物防治，噴灑波爾多液或塗以石硫合劑。波爾多液用硫酸銅、生石灰及水配製而成，其比例為1：1：（100～200），呈天藍色，宜隨用隨配，否則放置過久會發

生沉澱失效。石硫合劑是用石灰1千克、硫磺粉2千克加水10千克熬製成原液，其使用濃度依氣候情況而定，初春為波美1度，夏季為波美0.2～0.5度，冬季為波美5度。如病害嚴重蔓延，需噴灑多菌靈、代森鋅、托布津等殺菌劑。

（3）葉部病害

常見的有葉斑病、白粉病、黃化病等，葉面發生黃棕色或黑色斑點，葉片蜷縮、枯萎、早期落葉等症狀。

防治方法：葉斑病可摘去病葉，或噴灑波爾多液；黃化病可用硫酸亞鐵0.1％～0.2％溶液噴灑葉面；白粉病可用波美0.3～0.5度石硫合劑噴灑。

樹木盆景的主要蟲害有以下幾種：

①食葉性害蟲有刺蛾（又稱洋辣子）、避債蛾，這兩種害蟲形體大，易發現，可用人工捕捉防治之。也可用敵敵畏1000倍液或敵百蟲800倍液噴殺之。

②刺吸性害蟲有介殼蟲、紅蜘蛛、蚜蟲等，防治介殼蟲危害，可用40％樂果乳油1000～1500倍液或80％敵敵畏1000～1500倍液噴殺之；防治紅蜘蛛可用40％樂果乳劑1500～2000倍液或50％亞銨硫磷可濕性粉劑1000倍液噴殺，煮辣椒水噴殺亦可；防治蚜蟲可用40％樂果2000～3000倍液噴殺，每週一次；或用2.5％魚藤精800～1000倍液噴殺之。

③蛀幹性害蟲主要是天牛。防治方法人工捕捉成蟲；用小鐵絲鉤伸入蛀孔中捕捉幼蟲；對於深入木質部的幼蟲，可用棉球蘸80％敵敵畏乳油與汽油（1：1）混合液塞入蛀孔中，或用注射器向蛀孔中注入，並封住蛀孔。

6. 其他管理工作

（1）遮　陽

樹木盆景根據樹種對光照要求不同，大致可分為陽性樹與陰性樹，陽性樹如黑松、五針松、檜柏、榆樹、紫薇、石榴等，可放在陽光充分的地方。

陰性樹如羅漢松、銀杏、冬青、山茶、南天竹、六月雪等，應放在遮陽的地方。一般在酷熱的炎夏，樹木盆景都應搭棚遮陽。

（2）防　寒

樹木的喜溫性和耐寒性不同，其管理措施要注意入冬防寒問題。一般耐寒性強的鄉土樹種，冬季可放在室外越冬，為防止盆土凍裂，可連盆埋在向陽地下，盆面露出地上。一些不耐寒的樹種，如福建茶、九里香、金橘、佛肚竹等，冬季必須移至室內或溫室中越冬。

七、樹木盆景製作實例

　　樹木盆景的製作包括選材、蓄養、修剪、攀紮造型、上盆及養護管理等幾個步驟。不同的樹材及盆景形式，其製作過程是有差別的，有簡有繁，有的長達八九年才能成型，有的兩三年即可。在製作中，任何一道步驟都要根據樹材的生長勢及生命力掌握好操作的程度，加強養護管理，以確保植株成活。

本部分將每件作品的步驟，以分解圖的形式逐一介紹，以便讀者能更快地掌握，並運用到實踐中去。

（一）直幹式

在峨眉山頂部，到處可見一株株樹木拔地而起，直插雲端，或高聳、或粗壯、或清瘦、或飄逸，都給人一種美感。將這種自然景觀借鑒到盆景造型中，就形成了直幹式盆景的風格特徵。

直幹式

直幹式盆景的製作，要把握好樹幹的高度及彎曲度，主幹宜直不宜彎，或以直為主略有彎曲，主幹鮮明，下粗上細，過渡自然勻稱。由下往上的第一個枝托不宜過低，使主幹底部袒露。一般情況下，下面枝粗，長一些，並呈下俯式。根盤最好呈放射狀，以襯托樹木的高聳、穩健。樹木造型或高聳挺拔、或粗壯雄偉、或清秀飄逸。

1. 三角楓直幹式盆景的製作

野外挖掘的三角楓樹材，能塑造多種形式的盆景，但製作成直幹式盆景更為適合。

① 根據造型需要，截除不必要的枝幹，同時對根進行適當縮剪，如根稀少，根可留長一些，第二年成活後再縮截。並修飾鋸口，使其自然好看，然後栽植。

② 3～4月份樹坯萌發新枝，可暫不剪除，以壯根系，待長勢旺盛，再對枝條進行修剪，用金屬絲攀紮彎曲，保留其枝梢。稍大的截口留一枝任其生長，加速鋸口癒合。攀紮2～4個月，枝條基本定型，即可拆除金屬絲，以防陷入木質部，不加修剪任其生長。

③ 2～4年內,頂枝任其生長,當其幹粗細適合時,在生長季節將頂端枝截除,下部枝條應及時攀紮成需要的形式,並結合放養攀紮枝條。每年縮剪2～3次,這樣經過數次可基本定型。定型後,在上盆前一年的2～3月份掘起,放置盆口比試,將影響上盆的長根截短到剛觸盆面為止,再植入地裏生長,一年後,斷根處又萌生新根後上盆,這樣做比較容易成活。

④ 成品圖。

2. 榆樹直幹式盆景的製作

人工繁殖苗,比較適合製作中小型直幹式盆景。大型樹景儘量用野外挖掘的樹材去改造。

幼苗培養盆景盡可能地栽,以利於幼苗生長壯大,盆栽也可,但生長速度要慢得多。

① 選擇3~4年生的健壯的小葉榆樹苗，2~3月份掘起，洗盡泥土，剪除長根並用金屬絲稍加攀紮，使其呈放射狀展開，同時剪除主幹、茸根、定根，豎一側枝代幹，栽植時用一扁平物墊在根的下部，抑制根向下生長，迫使根系水平生長。

② 翌年春，榆樹剛剛萌芽時，將根部堆土劁除，使根基裸露，拆除根部的攀紮物，再用土覆蓋，同時對幹部的側枝進行定位修剪，用直棍固定好主幹，用銅絲攀紮成需要的形體，及時抹除主幹部萌生的新芽，促使側枝上的新條生長。梅雨後拆除枝幹攀紮物，同時對側枝上新發枝條進行攀紮。兩個月後再拆除，並任其生長，落葉後再進行一次重修剪。第三年，可移植泥盆裏養護。主幹、側枝基本定位後修剪，春季、梅雨季、初秋對長枝進行縮剪，並加強肥水管理。第四年早春上盆觀賞。

③ 成品圖。

（二）曲幹式

　　在傳統的樹木盆景造型中，常常將幹枝進行彎曲，以縮小矮化樹冠，追求一種曲折的美，這就是曲幹式盆景。如揚派的「一寸三彎」、川派的「三彎九倒拐」、徽派的「游龍」、通派的「二彎半」等。曲幹式盆景貴在自幼彎曲培養、技藝精湛、層次分明、裝飾性強，但人工做作痕跡明顯，不太自然，是它的不足之處。

曲幹式

製作中注意彎曲的角度、大小、方向要有變化，不過多地重複彎曲，忌前後彎曲，宜左右彎曲。松柏類應以攀紮為主，修剪為輔。雜木類，其粗幹枝以攀紮牽拉為主，側枝以修剪為主。

1. 胡頹子曲幹式盆景的製作

一般樹木2～3月份採挖移植，而胡頹子此時正果滿枝頭，生長旺盛，所以胡頹子在長江流域宜11月至翌年1月份挖掘。胡頹子品種有大葉、小葉之分，小葉製作盆景較為理想。胡頹子鬚根少，樹坯修鋸時應儘量多保留一些根，超長根可在第二年翻盆時再縮剪。

冬季栽植遇寒流時，幹的截面容易裂開，故盆植應存放在花房或避風向陽處。地植可用塑膠薄膜將樹坯罩起來，並在頂部剪一小孔透氣，大批量可搭塑膠棚，栽植成活後，根的基部最易萌發枝條消耗營養，要及時抹芽或剪除。移植觀賞盆內後，注意澆水，勤施淡肥，（即用水漚泡餅肥至發酵，將沉澱的肥液摻入20倍的水），加強光照和通風，這樣才能碩果累累。

① 選一株多幹胡頹子樹坯，按曲幹式盆景的要求確定主幹，將所有多餘的枝幹全部鋸除，並剪除分散在幹基上部的根，同時縮剪下部根系。

② 用稍大的泥盆、木箱栽植或地栽。要求土壤透水性好，較貧瘠，太肥的土壤不宜使用。如根盤較大可在盆口用硬質塑膠圈套填土。

③ 當新的枝條長到30～50公分長時，進行定位修剪，如長勢弱可放條狀根，第三年再修剪。

④ 枝條長成半木質化時，用金屬絲或棕絲進行攀紮，完畢後其攀紮枝條不宜修剪，任其生長，基部留一枝放養，以增加留條粗度。

所紮枝條長至粗細程度理想後，即可在需要的

高度剪除枝梢，蓄養再紮
側枝，再修剪，往復多次
基本成型。基本成型後，
在早春對樹冠進行一次修
剪，摘除 50% 的葉片後，
用營養土栽入觀賞盆內。

⑤成品圖

2. 羅漢松曲幹式盆景的製作

　　在盆景製作中，常用生長速度較快的大葉羅漢松嫁接
小葉羅漢松，或杆插繁殖中、小葉羅漢松來製盆景。羅漢
松有大葉、中葉、小葉之分，葉越小製作盆景效果越好。
但雀舌羅漢松生長特別緩慢，不宜製作大型盆景，而製作
小型樹木盆景十分理想。

① 2~4 月份選擇植
株豐滿矮小，枝葉茂盛、
5~8 年生小葉羅漢松，
帶泥球掘起，抹掉主幹及
側枝基部的葉、芽，並疏
剪過密的弱枝。

②　選擇好觀賞正面，將植株斜植盆內澆透水，要求培養土滲水性強、透氣性好。成活後第二年，早春進行攀紮，先剪除攀紮枝基部枝葉，抹除攀紮處的芽、葉。用手捏緊主幹，輕輕彎幾次以疏鬆木質部，用棕繩紮成一彎半，先紮第一彎再紮第二彎。主幹的位置以垂直根部為好，然後用金屬絲攀紮分枝，所紮之處均摘除葉、芽。側枝彎曲要有力度，並稍呈下垂狀，忌弧彎，以增加和主幹的剛柔對比，2～3年後，主幹基本定型即拆除棕繩。

③　當分枝上的小枝形成後，再用金屬絲攀紮成水平狀，加速樹冠的形成。在養護中及時抹除主幹分枝基部萌發的葉芽，並注意摘心，控制徒長枝，增加樹冠的密度。因小葉羅漢松生長十分緩慢，要待數年後方能基本成型。

④　成品圖。

（三）斜幹式

主根平臥，主幹向一側傾斜，樹冠重心偏離根部但呈回首狀的盆景造型，稱之為斜幹式盆景。

常見的斜幹式盆景樹材有榆、樸、松、三角楓、雀梅、檉柳、福建茶、九里香、石榴。製作中注意其觀賞面宜左右傾斜，忌前後傾斜。但栽於圓形盆因可移動盆缽來調整觀賞主面，故怎麼斜也無妨。

斜幹式

斜幹樹冠的重心要偏離根的基部以增加動勢,當樹幹向右傾斜時,右側要有明顯的露根,其體量、長度應大於左側根,以增加視覺的穩重感。冠的頂枝一般呈上升狀,幹的下部枝比上部枝儘量粗長一些。整個植株如稍高一些,更能體現奇中求穩的藝術效果。枝的修剪注意多保留上部枝,多剪彎內和樹幹的下部枝,並注意栽的角度及位置。也可考慮用擺件來佈置「畫面」。較高的斜幹式盆景其盆面以大一些、淺一些、色彩深沉一些為好。剛上盆時,由於重心不穩容易搖晃,可用小棍棒固定在盆底,用金屬絲將其根纏繞在小棍棒上,以穩定植株。

1.三角楓斜幹式盆景的製作

三角楓,喜光喜肥耐貧瘠,在造型中蓄幹速度快,截口癒合能力強,易攀紮、修剪。因其葉對生容易產生「Y」形枝,可由抹芽、縮剪的方法避免。三角楓生長快,再生能力強,攀紮物易陷入,要注意及時拆除攀紮物;鋸除幹上枝杈時應貼近幹身,使截面平整光滑,以防癒合傷口隆起過高有礙觀賞。

① 三角楓在剛剛萌芽時,栽植成活率最高。宜在斜坡處選挖三角楓樹坯,斜坡地生長的植株其根與幹夾角小,宜作斜幹式盆景。先確立觀賞主面;再確定需要

的根、幹、枝，然後將多餘的部分截除，當根部鬚根少，可暫留一些粗長根，待成活後逐年短截。

② 樹坯修好後地栽，地栽成活後，如生長正常，初夏新枝長到50～100公分時，便可疏剪，留下二幹頂端枝，保留的頂端枝方向應避開原幹的延伸線，使新幹有彎曲變化。

③ 其他枝若全部剪除會影響生長，所以在大的鋸口處各留一枝，供其生長需要，且利於鋸口癒合。幾年後根據鋸口癒合的情況和樹木長勢適時剪除。

④ 修剪完畢後用金屬絲攀紮，攀紮枝的枝梢不剪，任其生長，鋸口枝不需攀紮。新生枝樹皮較嫩，紮時需小心謹慎，一次成功。數月後當金屬絲陷入木質1/3時即可拆除。數年後蓄養的頂端枝接近原幹粗時，在

適當高度截除上部枝，蓄養攀縶第二節幹枝及分枝，並逐漸露根，分枝長至半木質化時即可攀縶，粗細適宜即剪除梢端，蓄養側枝。側枝形成後再縶主幹枝梢、分枝、側枝，基本定位後，利用縮剪、摘心的方法控制冠形，增加枝冠密度。

⑤ 樹樁基本成型後，早春將整株掘起，選盆試放，剪除不適合的根，同時對枝冠進行一次認眞修剪，修完後重新栽植。第二年春即可正式上盆。

2. 瓜子黃楊斜幹式盆景的製作

瓜子黃楊，葉小而厚，常綠，是製作盆景的理想樹材。可選用有一定造型的老枝扡插苗，製作盆景。

① 選擇 3～4 年生，冠部豐滿的老枝扡插苗，春季帶泥球掘起。抹除主幹枝上的葉芽，疏剪過密枝，縮剪保留枝，用金屬絲將根部收攏。

②　然後斜植在稍大的
泥盆中養護半年或一年，用
棕繩攀紮粗老枝條，用金屬
絲攀紮彎曲細枝條，並加強
日常管理，勤施氮肥，逐漸
露根。5月、10月若長出新
的枝葉，要及時抹芽摘心，
增加枝冠的密度。

③幾年後，枝冠基本豐
滿即拆除攀紮物。在春季移
植到觀賞盆內，栽時根部向
上提一點，澆水漸露根基。

（四）臥幹式

　　樹幹臥倒，枝頭昂然回首的盆景造型，稱之為臥幹式
盆景。它給人以不屈不撓、跌倒了爬起來的精神感悟。
樸、榆、福建茶、梔子、梅、石榴等樹材都適合臥幹式盆
景的製作。

　　臥幹式盆景的製作關鍵要把握好「臥」意，其主幹與

盆鉢基本呈平行狀，枝條方向和主幹臥向基本相同，枝的頂端向上昂揚。如主幹向右臥，左側根略高呈下垂狀，右側稍長呈斜臥狀。

1. 樸樹臥幹式盆景的製作

樸樹秋發的枝條容易受凍害，導致「回條」，呈現一種獨特的稱之為「觀寒枝」的景觀。樸樹以剪為主，中秋以後不修剪，以免秋發的新條遭凍害。重剪最好在早春萌芽前進行。樸樹易受蛀蟲危害，使枝條折斷，需注意盆鉢衛生及蟲害防治。樸樹造型應以剪為主，攀紮為輔。入夏

臥幹式

後的樸樹葉大，無光澤，觀
賞效果差，但新葉呈黃綠色
煞是好看，所以需要時每年
可摘葉2～3次。

① 一些在斜坡地挖掘
的樸樹樹坯往往是製作臥幹
式盆景的理想樹材。先按臥
式要求截除不需要的枝幹和
根，然後臥式栽植。

② 如生長旺盛，即可
在中秋前施行定位修剪，為
不影響其生長，可暫留幾條
枝不剪，待抽出新梢後再剪
除。枝條作向右傾斜狀，以
求整體的和諧統一。

③ 經過數年反覆縮
剪，基本成型便可移植觀賞
盆內，其盆缽最好是淺長
型。如用盆過深或過高，難
以體現臥幹效果。

④ 成品圖。

2. 雀梅臥幹式盆景的製作

雀梅老枝、嫩枝均可地插繁殖盆景苗。如在山野選擇具有臥幹型體的老枝地插製作臥幹式盆景會事半功倍。

① 2～3月份選擇地插成活的3年生苗，掘起後根據需要留1～3條主幹枝，其餘剪除，根適當剪短。

② 修整完畢後，將鬆散的根用易爛的繩、帶捆紮，收攏，再用大的泥盆栽植，用絲、繩將兩幹距離接近並呈臥狀，同時在

盆沿下圈一金屬絲，將樹幹
向下拉至適合的位置，再澆
透水。

③ 梅雨後將根基部萌
發的新枝全部剪除，並疏剪
幹上弱枝、反向枝，縮剪強
枝。並用絲繩攀紮調整個別
不到位的枝條。在以後的幾
年內，以剪為主並利用留芽
方向，使枝條向右或向上伸
長。

④ 成型後，選擇長方
形淺盆，栽植時根部在盆缽
左側1/4處稍偏後，以充分
體現臥幹盆景的特點。

（五）懸崖式

在高山峻嶺、懸崖峭壁處生存的松或其他雜木，雖根
已失去支撐作用，但樹幹枝葉卻大，樹體在自重、雪壓、
風吹等多種因素的影響下漸呈下垂狀，或倒掛、或斜垂、
或斜臥、或垂旋，任憑雪壓、雨打、風吹，咬定岩石不放
鬆，有著險奇的身姿、剛毅的品格、頑強的精神，給人以
勇敢抗爭、不怕危險、堅定不移的啟迪。把這種樹木自然

懸崖式

景觀，借鑒到盆景造型中，就稱之為懸崖式盆景。習慣上又將枝冠重心低過盆底稱之為大懸崖，僅低過盆面稱之為小懸崖。

懸崖式盆景常以五針松、黑松、圓柏為主要樹材，其他雜木類樹材若形體適合同樣可用。

懸崖式樹木盆景的製作，關鍵要把握「懸」念。根要露出盆面，根形似爪，並有力度，如根低於盆面或過於鬆散，則不利於力度的表現，有搖晃不穩之感。懸崖式樹木盆景的下垂枝特別難長，正式上盆前的栽植蓄養階段，要特別加強對下垂枝和根的培養。上盆數年後，下垂枝長勢緩慢與其他枝相比顯得瘦弱，此時可在生長旺季改變盆缽置放的角度，將下垂枝朝上。

1. 黃山松懸崖式盆景的製作

黃山松秋末春初均可栽植。一般栽植前的修枝，只可縮剪。縮剪後的枝條必須保留若干針葉，因為黃山松的枝幹極難萌發新的葉芽。植株小的一般可剪除 1/2 的針葉，植株大的可依根系的好壞多少，剪除針葉的 1/2～4/5 不等。在未成活前不作攀紮，等成活後的第二年或第三年再進行攀紮，栽植的土壤用 3 份腐葉土攙 1 份沙，如用原處針葉腐土更好。

無論盆栽或地栽均需排水性良好的土壤。栽植時忌用棍棒搗，黃山松根裸露極易受損腐爛，所以栽植時用手直接填土操作利於成活。選用大的泥盆，栽後第一遍水要澆透，濕度見水為宜，以後加強葉面霧狀噴水，每天 2～4

次。盛夏搭一蔭棚，將盆缽下墊潮濕的草包放在蔭棚下，給樹椿創造潮濕度大的清涼小氣候，促其成活。

　　當頂芽放葉時要適當控制水分，連續下雨時，盆面要遮蓋或將盆缽側放。2～3年內不必施肥，如果是製作大懸崖，不宜選過高的籤筒盆，小懸崖則相反。另外在造型中也可增加舍利幹或神枝的技法以增加懸崖式盆景的神韻。

　　① 將枝冠剪除1/2或2/3，同時剪除斷根、傷根、裂根及多餘的枝杈，修剪完畢後，視根的長短選用長方形木箱或盆缽栽植，其底部要留有排水孔。栽植時底層可墊2～3公分厚的磚，瓦塊呈大顆粒狀，其上墊1公分厚的粗沙，再填入準備好的栽植土（山野採挖的腐葉土，晾曬數日，幹後揀除石塊、枝葉），將植株根系全部置入呈臥狀，且使下垂枝朝上，栽植完畢後，在表面置放一層粗粒卵石，以固定盆面土壤，防止土壤流失板結，增強透氣功能。

　　② 成活後的第二年或第三年，視其長勢進行適當攀紮，基本成型後移栽觀賞盆內。根部應懸出盆面，上

盆時用片狀物體圈圍露出的根系，樹幹和盆壁應保持適當距離，相貼過近可用木片間隔。若用籤筒盆栽植，其底部多墊一些碎瓦片或碎磚塊（大顆粒狀），以增加排水透氣功能。栽植成活後再逐漸拆除圈圍物，露出懸根。

2. 五針松懸崖式盆景的製作

目前國內主要用黑松苗嫁接五針松來繁殖五針松盆景苗。五針松性狀與黃山松近似，不同的是較黃山松的葉更短，萌發力強，耐攀紮，但老氣橫秋之態，及粗獷野性卻無法和黃山松相比。栽植、養護、造型方法也和黃山松相似。不同的是，人工繁殖苗需要更多的人工攀紮，及長時間的蓄養。

① 2～3月份選擇主幹過渡適宜、枝節短、主幹稍長的3～5年生五針松健壯苗，帶土球掘起。視其幹部的彎曲選擇觀賞主面，向左或向右彎曲懸垂。因其幹基部略向右彎曲，故可將主幹向右作彎曲懸垂，然後剪除幹左側大部分枝條，保留右側枝。每一節輪生枝可保留1～2條枝，除去大部分泥土，用易爛布帶將鬆散的根適當收攏。

②修剪完畢後，將植株向右臥狀栽植在長方形容器內，根左側用破瓦盆貼圍，迫使根向右側生長，栽植成活後的冬末春初，用棕絲將主幹向右牽拉，也可用麻皮或棕皮將主幹纏起來，用 8 號鐵絲綁紮主幹，如主幹較粗，可用刀在彎曲部前後縱向切一裂口，與彎曲部弧長相等，用麻皮纏緊紮實後再做彎曲。側枝用金屬絲稍加攀紮，並加強下垂枝的蓄養。

③將樹樁植於高筒泥盆內繼續蓄養。原來的樹幹呈臥式，懸下後枝葉向左斜傾，不自然，所以上盆後將大面向陽，1～2 年後針葉自然向上。若下垂度不夠，可用物體分別懸吊主幹、分枝或用絲繩牽拉。基本成型後可移植觀賞盆內。

（六）枯幹式

自然界裏一些古樹，經漫長歲月的風吹雨淋、蟲蛀或外傷，自然衰老，有的呈薄片狀，有的呈中空狀，有的大部分表皮壞死僅存一絲水路，但仍見枝葉繁茂一派生機，

充分展示了樹木的頑強生命力，表現了一息尚存、雖死猶生的精神。

　　在樹木盆景的製作中，多以山野挖掘的松、柏類及雜木類的木、雀梅、柞木、野梅來製作枯幹式盆景。可借助自然朽爛「就湯下面」進行製作，也可採用人工雕刻的方法。注意加強水路的培養，枯乾部不朽、不爛，堅硬如鐵。當發現部分朽爛即用利刀刮除，再用鋼絲刷反覆拉擦後塗防腐劑。木質鬆軟的樹木枯乾部容易朽爛，保存時間短，不宜選作枯乾式盆景樹材。

枯幹式

枯乾式盆景的製作

　　木，木質部細密堅硬，枯爛部不易朽腐。喜清涼潮潤的氣候，能攀紮修剪，但長期乾燥，葉色欠佳。

① 2～3月份，選野外枯爛昂木樹林，先鋸剪多餘的枝、根，再刮除朽爛的木質部。

② 栽植時，枯爛部水路容易乾裂退縮，可用圍套方法，等頂部生長正常時，再拆除圍套物，兩年內不紮不剪放條生長，蓄養水路。水路蓄養健壯後，明顯隆起，在確保水路前提下，對其他枯爛部位進行鋸、雕、挖、刻，同時對上部枝條進行修剪、攀紮，養護數年後便可上盆觀賞。

③ 成品圖。

（七）風吹式

當一陣輕風飄過時，樹梢好像聽話的孩子順從地歪向一側；當一陣大風吹過時，樹枝好似溫馴的綿羊，清一色地傾向一側；當一陣狂風捲過時，整個樹身猶如負重的縴夫向一側倒伏。把這種自然界中瞬間的樹木景觀，借鑒於盆景造型中，就稱之為風吹式盆景。它有著強烈的動態美，自然和諧，無聲勝有聲，藝術性強。葉小的榆、樸、三角楓、雀梅、檉柳、白蠟、六月雪等樹木適宜制作風吹

風吹式

式盆景。製作中注意枝條處理應向一個方向傾斜。

　　用金屬絲、棕繩牽拉攀紮，將枝條往同一方向彎曲。利用修剪、抹芽方法，控制其他方向的枝條生長。逆向生長的枝條或芽應及時剪除。栽植形式可獨栽，表現一種孤獨淒涼的美；也可大小不同樹椿合栽。下面以野外挖掘的榆和人工繁殖的枷欖木為例。

1. 榆樹風吹式盆景的製作

　　材料來源主要依賴於山野挖掘，也可播種繁殖盆景苗。榆樹的表皮破壞後會大量流汁，尤其是根部，浸水後更為嚴重，所以，在挖掘和換盆時應避開雨天，榆樹根表皮較厚呈肉質狀，初栽時往往因土壤排水不暢或澆水過多，造成根部缺氧引起病變，所以在栽植時應選用疏鬆透水性好的土壤。

　　一般下山的樹坯或移栽的植株，第一次可澆透水，往後適時控水，長勢旺盛時可逐漸加大澆水量。

　　① 山野挖掘的樹坯，依據其自然條件因材處理，據根幹條件，確立觀賞主面，截除多餘枝幹標上記號。若枝成型後向左傾伸，根部右側儘量截的短一些，左側留長一些，增加視覺的穩固感。

　　② 修剪後的樹坯，根的截面用木炭粉塗抹，如傷口繼

續流汁可置放陰涼處晾 1～2
日後栽植。為提高成活率，可
在根基下端墊 5 公分厚粗砂。

③ 栽植成活後，新枝條
半木質化時，其嫩芽特別的
密，要及時疏摘，保留左向
芽，根據造型需要，剪除多餘
枝條。保留的枝條用金屬絲、
棕繩向左攀紮彎曲。落葉後進
行一次修剪，一些不到位的枝
條可牽拉調整。非生長季節枝
條不宜過分扭折、纏繞、彎
曲，以防「回條」。

第一年春季，枝條萌發芽
全部保留，其他部位的萌芽全
部抹除。當枝條半木質化時，
剪除過密枝繼續向左攀紮牽
拉。第三年以後，在萌芽後的
生長季節將盆缽側立，使左側
枝條朝上，凡逆向新生枝條可
剪除或調整，迫使枝條向一個
方向發展，以求得枝條的和諧
統一。澆水時可將盆缽擺平。

④ 攀紮的枝條基本定型
後，主要採用縮剪的方法進行

蓄粗枝

蓄疤

樹冠造型。數年後，樹冠基本豐滿即可正式上盆。因枝冠向左傾斜，上盆時根部儘量偏右，以增加樹木的空間變化和動態感。

2. 枷欏木風吹式盆景的製作

枷欏木，常綠，葉小，酷似短葉羅漢松，萌發力強，生長緩慢，耐寒，可扡插繁殖樹苗。

① 春季，選擇 3～4 年生長健壯枷欏木苗，帶泥球掘起，剪除多餘枝條，並將根球修成扁平狀，用泥盆栽植。

② 第二年早春，在每一主幹上保留若干側枝，其他剪除，並將枝幹處的葉芽全部摘除，再用金屬絲將所有枝幹向右定向攀紮，不到位枝條可用棕繩或金屬絲牽拉。2～4 年後，主要枝幹基本定型即可拆除攀紮物，加速樹冠的生長。當側枝長出若干小枝條後，用金屬絲綁紮成掌形片狀，由很多枝片構成樹冠整體，造型形式可參照黃山的松樹景觀。

③ 由於柳欏木根部較
細，正式上盆後，可在左側配
置石塊充實盆面。

（八）垂枝式

「碧玉妝成一樹高，萬條
垂下綠絲縧。」是詩人讚美春花二月柳枝垂柔、婀娜多
姿、輕風悠蕩的動人美景。借鑒到盆景造型中，就成為垂

垂枝式

枝式盆景的風格特色。製作垂枝式盆景的樹材，葉要小，枝要細而柔軟，如檉柳、六月雪等。

　　垂枝式盆景的製作，主幹枝要過渡勻稱，小枝細長呈下垂狀，其下垂的方向要基本協調一致，才顯得自然美觀，因為在自然界裏細長下垂枝條總是隨風偏向一側。其主幹要稍高，盆缽儘量淺一些，利於下垂枝的表現。

1. 檉柳垂枝式盆景的製作

　　檉柳又名觀音柳、三春柳，落葉，枝條柔軟細長，是製作垂枝式盆景最理想的樹材。材料來源可野外挖掘，也可扡插繁殖盆景苗。但其壽命短，枝條「易回」，較難造型，而顯得美中不足。

雕刻後的形體

　　① 早春到野外挖掘的檉柳樹坯，先構思確立造型形式及觀賞正面，截除多餘枝幹，修成水平狀。

　　② 刮除老幹腐朽部分，栽植時將主幹向右傾斜以增加動勢，新發枝條非常旺盛時，說明新的根系已長成，此時確立主幹枝並進行綁紮蓄養，其他部位的枝條全部剪除。一般情況下原幹頂部必須蓄養新枝，使之過渡自然，當粗細適合時，根據需要留取適當長度，將梢端截除，在蓄養的主幹枝上蓄養新的側枝。春季主幹枝會萌發

很多芽,每一主幹枝上留
3~5個不同方向、不同高度
的芽,其餘抹除,蓄養側枝
即可。

③ 當側枝長成半木質
化時,要剪除不宜彎曲難以
下垂的強枝,誘發弱枝生
長;剪除過密的、生長不良
的短枝條,保留纖細而長的
弱枝,這樣枝條長葉後能自
然下垂。要使所有下垂枝呈
拋物狀,即先上揚後下垂,
才顯得自然生動。一些枝條
不到位,可用絲繩吊掛、牽
拉來調整枝條的方向、位
置,也可用金屬絲綁紮。初
秋加強肥水管理,使枝條增
粗,增強其抗寒能力,防止
冬季凍死。

④ 成型後選擇淺盆栽
植,若同時培植3~7株粗
細不等、高矮不同的檉柳進
行合栽,並在盆面點綴石
塊、野花小草,佈置水面,
會更有詩情畫意。

2. 六月雪垂枝式盆景的製作

　　六月雪有單瓣、金邊、花葉等品種，可分株和扡插繁殖盆景苗。特別適合小型懸崖式樹木盆景的製作，也較適合垂枝式盆景的製作。

　　① 春季選擇 4~5 年生、2~3 年生六月雪各 1 株，粗細、高矮不一，掘起後洗淨泥土，剪除一切不需要的枝及長根，使根部呈扁平狀。將兩株合併處的根切除若干，相互貼在一起，小株略向後一點，並加以固定，用稍大泥盆栽植，主幹略向右傾斜以增加垂枝的空間感。

　　② 成活後要及時抹除根部萌發的葉芽，以加速幹上枝條的生長。當頂枝長到 15~20 公分長時，用金屬絲綁紮呈下垂狀，枝條由上漸下自然下垂，並向右飄蕩，形成動態感。攀紮後其他部位更易萌發葉芽，影響攀紮條的生長，要及時抹除。一年後拆除攀紮物，不到位的枝條可用絲線牽拉，或繫物垂掛

進行調整。在養護中及時抹芽，勤施肥，常修剪。

③ 基本成型後，可在春季上盆，根據樹材大小，選擇淺型漢白玉或大理石盆。在盆面用色筆劃出栽樹範圍及所留水面的輪廓線，其水面不小於總面積的1/3，水岸線呈不規則狀。

根據輪廓線選擇大小、高低、體量不等的龜紋石若干塊，試放後，按統一紋理走向，將石塊用水泥黏合在盆面上，不留縫隙。分割成的水、陸面，以兩邊水互相不滲透為好。石塊乾透後，將栽樹處底部先放一層粗粒土，再放一層薄薄的細土，將六月雪從盆中取出，除去大部分泥土，縮剪根部，栽在已定的位置上，填入營養土，根部用棍棒搗實，點植小草野花，然後鋪青苔，用毛刷清掃塵土，一切完畢後，用水壺噴灑淋透，置於陰涼處，待新葉完全長出後，進入正常管理。因盆淺、土少，夏要遮陽，冬要防寒，並加強營養供給，確保植物生長需要。

（九）附石式

在高山峻嶺、懸崖峭壁上，許多松樹生於洞穴縫隙間，或抱石而垂，或倚石而立。尤其是生長在南方的榕樹，其根能把碩大的巨石圍抱。陡壁之處的榕樹，其根往往能鎖住石面，沿壁垂掛，巍巍壯觀，這無不展示出自然

界裏樹木的強大生命力的堅毅剛強的風貌。

　　在樹木盆景中，這類自然景觀的造型就成為附石式盆景的風格特色。其中又分抱石型和洞穴寄植型。榕樹、三

附石式

角楓根系發達，生長速度快，根易相連接合成整體，抱石效果最為理想。松樹、六月雪適合石穴寄植，榆、金雀、福建茶等也可製作附石式盆景。

抱石型和洞穴寄植型的石料宜選堅硬、不宜剝落、造型得體的龜紋石、石筍石、英德石、斧壁石、鐘乳石等。沙積石吸水性能好，適合於寄植型。

附石式盆景栽植方法多種多樣，可將樹貼緊石面，根穿插、迂迴纏繞石壁；也可在石背面開挖洞穴，挖至盆面用以植物吸水和泄水，將樹木植入洞穴之中；還可將樹木植入吸水石的頂部、腰部。

附石式盆景的製作要點：

其一，樹石搭配自然得體，相得益彰，在比例上忌體量均衡。要麼以樹為主，要麼以石為主。

其二，樹木的根應緊貼石面忌鬆散。

其三，樹石姿態富有動態感；險中見奇、奇中求穩。

其四，精心養護。下面以野外挖掘的金雀和人工繁殖的三角楓為例。

1. 金雀附石式盆景的製作

金雀葉小，初夏開金黃色花朵，似展翅而飛的金雀，甚為雅觀。2～3月份可野外挖掘金雀樹坏，因其根較深，易損，採挖時儘量開挖大穴，並保護好根系，將長粗根整體掘起為好。根長利於附石式盆景的製作。也可用老根扡插繁殖盆景苗。

①採回的金雀剪除2/3的枝冠，將根上部的短鬚根全部剪除，保留根端的鬚根用泥盆圍套栽植，成活後逐漸拆除圍套物露根3/4，第二年或第三年對枝冠略加修剪綁紮，選擇適合的深色硬質石塊，用水泥將石塊黏合在盆缽上，再將根纏繞在石塊間，並用易爛的細繩將根捆縛。

②用泥漿塗刷根面，並用青苔將根及石塊圍實，用棕皮包緊，再用棕繩或金屬絲捆緊，然後栽植在大小適合的、稍大而淺的自製木箱內，置陰涼處養護數月，待枝葉豐滿後，進入正常管理。翌年春季、梅雨季，視長勢由上而下逐漸拆除棕皮，分期露根至全露，同時剪紮樹冠。

③此圖為基本成型後的景觀。由於盆淺土壤有限，只有確保肥水供給，保

持必要的光照，才能長勢良好，繁花似錦。

2. 三角楓附石式盆景的製作

　　播種繁殖的三角楓苗，當年可長到30～60公分高，第二年便可掘起疏植，3～4年後可選作樹坯。三角楓繁殖苗製作附石式盆景的優點是抗逆性強，生長速度快，根系長而細，易於攀紮造型，但製作中大型盆景，花費的時間較長。

　　① 春季三角楓剛冒芽時，選擇3～4年生疏植苗，將根全部掘起不截斷，然後放在水裏將泥土洗掉，剪除主幹枝，保留3～4個芽，同時剪除細小根，保留長根。選擇一造型優美的硬質石塊，將其底切鋸平、放穩。

　　② 把根理順沿石壁縫槽貼石放下，根的鋪擺要有粗細、疏密變化，然後用易爛的細麻繩分別綁緊，完畢後用磚圍一方池，並在底部墊磚塊，迫使下部根水平生長，便於以後上盆。樹石放入後，填入泥土露出樹芽，

澆透水即可。

③ 成活後，勤施肥任其生長，養壯根系。第二年春，露出 1/5 根系時，剪除露根部新生的細根。第三年早春，留一粗一細兩條枝，並截短留 3～4 個芽，其餘枝條全部剪除，同時將石頭根系露出 3/5，並剪除露根部位的新生根。4月初進行抹芽，確保短截枝新發條的健康生長。梅雨後，新發條用金屬絲攀紮，不短截，秋季拆除攀紮物。

第四年春，疏剪枝條，保留的主幹枝仍然放養不剪，側枝進行短截，同時將根露出 4/5 並剪除新生側根；每一幹基部放一強壯枝任其生長，以增加幹的粗度，同時也可強壯根系。初秋短截枝所發的新條便可攀紮。

④ 第五年春萌芽時將樹石掘起，對枝冠進行強修剪，同時對石基部根進行調整攀紮、修剪、造型，使正面根往下離開石體後，沿土面延伸 5～15 公分自然鑽入泥土。若石部的裸根與石鬆離，可用木板綁壓。完畢後進行第二次地栽，繼續蓄養頂枝，側枝以剪為主、以紮

為輔,加以造型,且繼續露根。第七年春將頂枝短截,初秋對新發頂枝進行攀紮造型。

⑤ 第九年,可正式移栽於長方形紫砂盆或石盆內觀賞,並在盆眼處留一長金屬絲固定石頭基部。上盆後3~4個月內不宜搬動盆缽,並精心護養,盛夏適當遮陽,冬季注意防寒。一盆附石式盆景即初具規模,隨著歲月的推移將日臻完美。

(十)雙幹式

在起伏的曠野和鄉間的小路上,常能看見兩棵樹相依相偎,或一高一矮,或一粗一細,或一正一斜,或二幹並立;似孿生兄弟威武雄壯,似一對情侶竊竊私語,似一老一少悠然自得。這種自然景觀的造型特點,在盆景中就稱之為雙幹式盆景。

雙幹式盆景節奏明快,畫面生動,富有變化。雙幹式盆景的樹材葉要小,幹枝分明,如五針松、羅漢松、黃山松、榆、樸、三角楓、福建茶、枸骨、九里香等。野外挖掘的樹材主要取決於樹材的自身條件,人工繁殖苗應自幼塑造培養。製作上忌雙幹的體量、高矮、粗細等同,雙幹的形態要顧盼有情、有呼有應。雙幹式盆景又分直立型、一直一斜型,還可製作成懸崖型等。

雙幹式

1. 雀梅雙幹式盆景的製作

　　雀梅有大葉、小葉之分，小葉製作盆景最為適合，其材料來源主要依賴於野外挖掘，但也可扦插或播種繁殖盆景苗。雀梅春季呈黃綠色，深褐色的幹托著細小的黃綠色葉，顯得十分協調、和諧，惹人喜愛。落葉後枝幹虬勁另有一番風采。

　　雀梅的截面較難癒合，有「回枝」現象，這是美中不足之處，所以，應特別注意鋸口的處理和病蟲害的防治，及盆內衛生。勤施薄肥，勤換盆土，多光照，保證通風良好，確保長勢旺盛是杜絕「回枝」的重要措施。

　　野外挖掘樹坯最好在1～4月份，但在有霜凍地區，必須注意防寒，因雀梅露天栽植，其受風面的表皮極易裂開。防凍方法，可在截幹時用乳膠塗其截面，並用塑膠袋罩住樹體，根部用土圍堆，也可用泥盆栽植放在室內。

　　① 野外挖掘的雀梅樹坯往往多幹，先確立需留的兩幹，其餘鋸除，並盡可能將鋸口較多的面作為背面，觀賞主面鋸口越少越好。鋸截時儘量保留雀梅根盤外側幹以保護根基。根部修成水平狀易於上盆，栽植時不可過深，土要疏鬆，透氣性能好。

　　② 梅雨後新條可長至一定的長度，此時應扒除根部的堆土，否則圍土處極易生長新根，而底部老根萎朽。枝條定位後，將多餘枝條全部剪除。鋸口下側保留部分葉芽，否則容易導致鋸口下方的水脈及根壞死。第二年春萌芽時用金屬絲攀紮枝條，攀紮彎曲宜硬角，忌軟角，取剛舍柔。及時抹芽、疏芽，蓄養小枝，落葉後短截，始而復之。

③第四年春，對主枝上發出的新枝進行攀紮。初秋修剪，往後的幾年裏主要以縮剪為主。一些不到位的枝條可用繩子牽拉調整，剪的時候注意枝條的粗細、長短、彎曲角度的變化。

④基本成型後即可移植觀賞盆內。

2. 白蠟雙幹式盆景的製作

白蠟樹適合各種形式的盆景造型，扡插繁殖盆景苗較為理想。

①春季2～3月份。選擇4～5年生有兩幹的壯苗，剪除2/3的枝保留一粗一細兩根幹，根部修剪理順呈扁平放射狀，如地栽可在根底部墊磚，把放射狀根束縛在磚體

上，填上澆水。

②　第二年春在兩幹基部各豎一側枝代幹，第三年或第四年早春，將主幹再一次截短，側枝代幹加以蓄養。梅雨後豎起的側枝可長到約 50 公分長，此時用金屬絲綁紮彎曲，使兩幹向右傾斜，其頂梢部豎直朝上。剪除對節枝的一側，如製作高幹型，主幹 1/3 以下的枝全部剪除，當側枝長到 30 ～ 40 公分長時，再一次攀紮、短剪，往後以剪為主，略加綁紮，造型時左側枝長，右側枝短。

③　基本成型後，到春季掘起在盆中試放，剪除長根及多餘枝幹，重新地栽養壯根系，確保翌春上盆成活。第二年春選長形淺盆移植，由於幹較高，兩幹均向右傾斜，故上盆定位在盆缽向右 1/3 處較好。

（十一）多幹式

大自然裏的樹木除單幹雙幹外，還有叢生狀的，由多個幹構成樹冠整體，就像一個大家庭，有年長、有年青、有年幼，參差不齊，這種樹木景觀有著熱烈的氣氛，飽滿

多幹式

而充實。在盆景中,這種叢生狀的樹木造型,就稱之為多幹式盆景。

多幹式盆景的製作,應注意樹幹高矮、粗細、疏密組合變化,樹幹的數量少,以奇數組合為好,枝條寧簡勿繁,枝條定位寧上勿下,幹的基部充分裸露。清代著名畫家鄭板橋畫竹有句名言:「削盡冗繁留清瘦」,很值得借鑒。山野中的火棘、樸樹、水蠟、雀梅、枸骨、六月雪等常有多幹叢生,可選作多幹式盆景樹材。

1. 樸樹多幹式盆景的製作

2～3月份,挖掘樸樹多幹型樹坯,據其自然條件確定造型特點。樸樹葉較大,生長速度也較快,造型時枝條儘量少一些、疏一些,枝條處理上以剪為主,攀紮為輔,初植時的秋生條,在寒冬中容易回條。如果深秋修剪,發出的新條更容易受凍害,故重剪宜在早春2月萌芽時進行。放葉時控制澆水量或摘葉能使葉變小。

① 山野挖掘的多幹樸樹,造型時注意主幹最粗、最高,其他副幹粗細不等、高矮相間,觀賞主面的選擇應避開鋸口,根修鋸在一個水平面上,以利於以後上盆。

② 先地植,也可用磚

圍池栽，根盤的1/2應在地平面以上，用土堆圍便於露根處理及排水，栽時主幹要在正前方。

③ 梅雨後，進行枝條定位，每幹須豎一頂枝過渡，各幹所留枝條高度應交錯有致，忌在同一水平線上。3～4年後枝條粗細適合時，便可縮剪。由不同方向的留芽，來調整枝條的空間位置，第一次短剪後的芽長成新枝條，粗細適合時，進行第二次縮剪，反覆數次，秋前下剪為宜，修剪枝條的長短有別，忌對稱、平行、均等，經過若干年修剪後基本成型。由於地栽根系較長，需在上盆的前一年掘起，剪除有礙上盆的根，再地栽一年蓄養新根，翌年春正式上盆，否則截根過多，影響上盆後的正常生長，嚴重時會導致死亡。

④ 成品圖。

2. 小葉女貞多幹式盆景的製作

小葉女貞可播種繁殖盆景苗，也可扡插、壓條繁殖。因其葉小，尤為適合多幹式盆景的製作。

① 春季選擇5~8年生小葉女貞苗，掘起後用水將根部泥土洗淨，剪除定根、茸根、超長根，並根據根系情況將主幹截成10~15公分長。

② 栽植時把根系理順呈掌形四方展開，相近或相併的兩根可用木塊塞入兩根間，把兩根分開，栽植洞穴深度以根系剛能觸及地面或略下為好，沿穴底部墊紅磚並在其上鋪一層土，將植株放在磚體上，為能使根系呈扁平狀展開，可用易爛的繩將根繫捆在磚體上，然後覆土圍堆，1~2年內加強肥水管理，任其生長不加修剪。

③ 第三年春掘起樹樁，洗淨泥土，重新修剪根部，並根據需要定位留條，多餘的剪除，然後地栽或盆栽。同一

時期的發條生長相近，可用修剪、放條、控冠的方法，使樹幹與樹冠在體量上拉開距離。留條半木質化時，用金屬絲攀紮彎曲，確定主幹的彎曲形式及空間位置，每一幹上的分枝長成後，再進行攀紮定位，然後用縮剪方法造型樹冠。當金屬絲快要陷入木質部時，要立即拆除。先蓄幹，後蓄枝；先造幹，後造枝；先攀紮、後修剪。造型方法和樸樹造型基本相同。基本成型後選用淺石盆栽植。

④ 成品圖。

（十二）叢林式

黃山上叢生的松樹，幹蒼老，枝虬曲，根磐石呈片狀結頂，蒼勁自然；峨眉山金頂叢生的杉木，主幹高聳，直插雲端，枝疏呈水平狀，氣勢磅礡；九寨溝池邊叢生的雜木，枝幹粗細相間呈放射狀展開，枝葉繁茂野趣天成；丘陵地叢生的雜木，三五成群，樹幹曲直相間、高矮錯落、

粗細不等，枝葉飄逸舒展，樹冠外緣線呈不規則弧曲狀，頗有田園情趣；黃土高原叢生的雜木，株間稀疏，樹冠呈傘狀或球狀，顯得玲瓏可愛。將這些自然景觀借鑒到盆景造型中來，就形成叢林式盆景的風格特色。

　叢林式盆景的樹材來源十分方便，可通過人工繁殖，

叢林式

而且不拘材料的外形、年齡，即使順其自然將天然的組合移植造型也可得佳作。

叢林式盆景對樹材的要求不太嚴格，只要葉小、萌發力強、耐修剪即可，如月雪、欅、樸、三角楓、福建茶、檉柳、金錢松、小葉女貞、水杉、五針松，榆、火棘、銀杏等也可。栽植形式，可根據材料的條件，栽成透視型即近大遠小或組合型即三五成群或團塊型。

製作時注意，主幹稍高，副幹粗細、高矮、疏密要有變化，10株以下者取奇數。其枝應疏、短、簡。主樹在前，位高；副樹在後，位略低。可全部用土栽，也可土中嵌石，形成溝壑，還可附石，栽成水旱型也行。陸面、水面、石面的體量、高矮，應主次分明。

盆面不僅可點石，也可種植小草野花，也可點放人物、動物、建築物模型等，來烘托主題、豐富畫面。可用淺型紫砂盆、釉盆，也可用漢白玉大理石盆，以淺為好。如用天然的石片或鐘乳石盆更好。

樹種搭配力求和諧統一，統一中求變化。一般情況下，一盆之內同一種樹較好處理；也可以某樹為主，其他樹種為輔，但要注意樹勢的統一和諧。枝葉根據幹型塑造，或團簇，或平整，或呈雲片狀，或呈下垂狀，或自然舒展。近景樹木疏密、大小差異較大，遠景差異較小。

白蠟叢林式盆景的製作

① 2～3月份，選擇3～4年生地插白蠟苗數十株，且高矮、粗細有別，製作一盆斜幹叢林式盆景。先將白蠟苗

一律剪紮成斜幹形，剪除幹部 1/3 以下側枝，疏剪、縮剪上部枝及根部，所留側枝可用細金屬絲綁紮調整，觀賞主面枝寧少勿多。在保證成活的提前下，植株越小越有利於以後上盆組合。淺泥盆疏植，植株一律向右斜45°，兩年後頂枝自然向上。養護期間勤施薄肥，及時抹芽、修剪、摘心，加強通風、光照。

② 4～5 年後，植株基本符合上盆要求時，準備好上盆所用的材料，如盆缽、點石、青苔及小型野花野草、盆土等，其配石底面切割成水平狀。

③ 春季在其萌芽時上盆，上盆前的植株1～2日內不澆水，晾乾後將植株取出略加修剪，保留長根。然後試放植株，確定植株的栽植範圍，盆面前

景儘量開闊些，主景位置略高，前景幹枝略高，後景幹枝略低，強化主景的表現和透視效果。並將切割好的石頭用高標號水泥黏合，石頭結合部的縫隙要填實。注意池內的水不要沒過乾面；石塊的品種、紋理色彩要一致，石塊大的在前或放置主要視覺位置，小的在後；坡角線有進、有出，呈不規則狀；樹木是主角，石塊是配角，待水泥乾後正式栽植，池內先鋪一層土，將植株按預先構圖先主後次栽植，植株間不要平行，理順根系，中間植株長根向四周展開，以保障其樹木長勢。填入營養土，在不傷根的前提下用棍棒搗實。鋪置青苔，點栽小型植物。色彩鮮豔的植物可起到畫龍點睛的作用，可放在主要位置，但體量不宜過大過多。

④ 栽完後置陰涼處，全部放葉後進入正常管理。叢林式盆景尤其是密植型，樹多、盆淺、土少，要精心護養、防寒、防曝曬，加強葉面噴水和根外施肥，及時抹芽、摘心和修剪，維持優美的姿態。植株間要通風良好，使每一株能充分呼吸清新空氣，享受陽光雨露。

（十三）臨水式

　　湖畔的樹林，其水邊的樹在叢林最外側為了贏得陽光，不得不將自己的身體向水面延伸拓展，呈臨水狀；樹的重心偏向一側，枝幹沿水面或下俯，或上揚。這種自然景觀，表現在樹木盆景造型中，就形成臨水式盆景的風格特色。從某種角度上講，臨水式造型位於臥幹式和懸崖式

臨水式

造型之間，臥幹的重心也偏向一側但不懸空，根幹有明顯的臥意。懸崖式樹幹出盆後呈下垂狀，懸崖明顯。臨水式樹幹出盆後向一側傾斜，近水枝長而舒展，枝條隨主幹傾斜而基本偏向一側。

臨水式盆景活潑，富有靈性。松類、雜木類都可作為臨水式盆景的樹材。野外挖掘的樹材主要取決於其自身固有的姿勢造型。人工繁殖苗宜選葉小、萌發力強、耐修剪的樹材造型。

1.扶芳藤臨水式盆景的製作

扶芳藤，常綠、藤本，匍匐或攀援樹幹生長，老幹易朽。所以在養護過程中，放葉時適當扣水，加強光照，注意盆面衛生，若發現局部壞死現象，即用三角刀刮除並防腐，儘量使病變的樹幹保持乾燥狀態。

①在小溪、池塘邊挖掘貼壁而生的扶芳藤。用水適當沖洗，修剪根部，剪除所有氣生根。

②將植株向左轉90°，使其呈向左臨水狀，剪除向右伸的強枝，其他枝幹分別進行疏剪、短剪，並適當縮剪根部，右側偏高的根剪除；保留若干葉片，也可不留。

③用大的泥盆或木箱栽
植，也可地栽。盆栽時沿盆
壁用塑膠布等圍套，將幹基
掩埋。成活後拆除漸露根；
縮剪枝的截面往往萌發3～5
個芽，當芽放出4～5片葉
時，根據需要保留1～2條枝
任其生長，多餘枝剪除。保
留枝蓄養粗細適合時，在1～
2節處將梢端剪除，再發出新
枝只留2條枝。再次縮剪
時，向左側傾斜的枝留2節
芽，另一枝留1節芽，使兩
枝一長一短，個別不到位的
枝條可用牽拉或攀紮的方法
調整。

④基本成型後，2月初
萌發芽時即可上盆。上盆前
注意，扶芳藤根系特別發
達，1～2日內不澆水再脫
盆，脫盆後由於根系密，不
易修剪，可用水將週邊土沖
除，剪除週邊的鬚根。扶芳
藤葉綠幹黑，配稍高一些的
正方形紫砂盆較為適合。上

盆1～2個月內放在陰涼避風潮濕處。扶芳藤喜肥、不耐旱，放葉期間適當控水，加強通風、光照，可使其葉小節短，夏季澆水要跟上。梅雨季除外，每隔一星期施1次薄肥，可使枝葉繁茂。

2. 火棘臨水式盆景的製作

火棘為常綠灌木，有寬葉、窄葉之分，窄葉製作盆景較寬葉理想，無論是單幹式、雙幹式，還是叢林式盆景均能製作。火棘5月盛開，花淡綠色，初冬紅果掛滿枝頭，到翌年初夏不落。但其幹易遭蛀心蟲危害而夭折，需注意防治。養護中花期適當控水、控肥，加強通風光照，平日可施含鉀、磷高的骨肥、餅肥等，以增加掛果量。

火棘當年春季抽發的短枝是翌年的開花掛果枝，修剪時只可短剪，秋發枝可剪除。如翌年有重要的場合需要陳設，當年花果可儘早摘除以提高翌年掛果品質。

① 2～3月份，選擇3～4年生火棘苗，剪除主幹枝，留一側枝，剪除右側不易彎曲的根，左側根梢留長一些，根中間放一束棕，用易爛的麻繩將根捆起來，另一頭固定在幹部將樹體拉成弓形。

② 用大的泥盆栽植，栽時將植株向左傾斜45°，春季梅雨季任其生長，不加束縛，梅雨後根據造型需要將不用的枝條剪除，將所留枝向左傾斜攀紮，以確定主幹、主枝的位置。往後用縮剪方法來控制調整枝冠，確立樹冠形式，個別不到位枝可用牽拉方法調整枝冠，確立樹冠形式。

③ 3～5 年後基本成型，成型後可在春季上盆，盆高度中等，色彩以淡色為好，如淡白色、藍色、梨皮色皆可，以襯托出花果的鮮豔，果期欣賞可摘除葉片。

（十四）連根式

有些樹萌生力特別強，無論根還是幹，著地後非常容易生根，裸露的根還能萌生新的小樹。如小葉女貞、三角楓、榆、紫藤、六月雪、梅花、赤楠等，當這些樹被風刮倒，長期著地，著地的幹會長出新根，且在長根的幹部萌生出新的小樹。而在陡坡的樹由於雨水洗刷，或山洪將泥土沖走使其根裸露，久而久之根又萌生新的小樹。

　　在這些情況下，原來一株樹其不同方向延伸的根，往往能長出若干株粗細不等、高矮不一、根根相連的同種樹，形成了奇特美觀的同根叢林形式。

　　這種自然景觀移植於盆景造型中，就成為連根式盆景的風格特色。連根式與叢林式、多幹式盆景的製作方法、養護管理基本相同。

連根式

1. 小葉女貞連根式盆景的製作

　　春季在多石的山野常能挖掘到貼石而生的女貞老樁，其主幹鬆散，根呈板塊狀，這是製作連根式盆景的理想樹材。

　　① 2～3月份挖掘的小葉女貞老樁，其根部呈扁平狀，從基部截除所有幹，然後將所有根鋸成水準狀，完畢後地植。

　　② 用長的棍棒將根部土搗實並澆透水，同時用土覆蓋根面，用浸濕的稻草等鋪蓋，保持濕度。4～5月份根部萌發很多葉芽，即可掀除鋪蓋物。

③梅雨後，葉芽可長到10～20公分高，此時將根面的土輕輕扒除，在確保造型所用枝的前提下，疏剪弱枝且加強肥水管理，任其生長使根幹發達。第二年春，疏剪過密的側枝，縮剪頂枝，使其高矮不一，觀賞主面的幹側枝儘量留高一些，使幹充分裸露以增加透視效果，然後將頂枝、側枝綁紮成水準狀，再按片狀修剪、摘心。該造型遠視呈叢林型，故幹稍密一些、矮一些，樹冠儘量小一些。

④基本成型後，春季掘起，根據盆缽大小對根部進行縮剪，然後再下地養護一年，翌年春正式上盆。

2. 赤楠連根式盆景的製作

赤楠耐修剪，不耐攀紮，生命力強，有些初植樹坯即使當年不發芽，翌年仍可萌芽生長。

① 春季在斜坡選挖根部呈板塊狀一大一小赤楠兩株，截除所有樹幹和長根，地栽，根面用土或稻草覆蓋。

② 萌發新枝後，進行疏剪、短剪，縮剪後，新發梢及時摘心，誘發枝條生長，加速樹冠的形成。

③ 若干年基本成型後，根據樹材大小選一塊天然的斧劈石或千層石，儘量寬、厚一些，呈橫臥狀放置，並在頂部開鑿坑槽，將大椿放在右側主要位置。合栽時，左側樹左端下偏20°～25°，低於右側主樹。使整個樹勢向左

傾斜，植後根據型體需要剪除1/3～2/3的葉片，疏剪過密枝、相撞枝。石縫、石穴可種一些小型的野花、野草，完畢後放在陰涼處2～3個月後，可進入正常管理。

（十五）提根式

　　一些古老的樹木，由於漫長歲月的風雨洗刷，其根裸露，姿態奇妙，有的似禿鷲鷹爪，有的如蟠龍虯曲。樹木盆景造型中，可透過提根表現這種蒼勁的美感，即提根式盆景。金彈子、金雀、紫藤、扶芳藤、榕樹、三角楓、六月雪等，都易提根，有的軟體根還可纏繞盤紮。

提根式

　提根式盆景的製作主要是將植物的根提起來，使根懸立。因樹種的不同或造型的需要，可採取不同的方法。常見的方法是由澆水將表面根土沖除，使根裸露，在上盆時有意識地將根露出盆面，用物體圍住，再填入泥土，成活後，拆除圍困物體使根懸立。野外挖掘的樹材有些根較短而平展，無法提根，可透過誘發蓄養根系，然後再露根。

金銀花提根式盆景的製作

　金銀花根系發達，製作提根式盆景尤為適合。用野外挖掘的老樁造型較易成功。也可扦插、壓條、播種繁殖盆景苗。

　① 2月初野外挖掘金銀花老樁，剪除所有細枝和茸根，保留若干較粗的主枝。

　② 然後用稍大泥盆栽植，如根系平闊可用麻繩捆綁收攏。

③ 成活後，要及時抹除根部枝杈間萌生的新芽、新枝，使主枝生長及萌條旺盛，但主幹枝上新發枝條，不可過密、過多。第二年春將盆底敲掉，套入稍大的泥盆中，並埋入地裏，讓根系向下生長。第三年春，將裏面的盆敲碎，不斷澆水將根土沖洗掉，剪除細根，對主枝、分枝按造型需要進行攀紮、縮剪，尤其是萌發的新枝要及時剪除，確保所留枝條的正常生長。金銀花的根極易穿出盆底洞眼，紮入盆下泥土裏生長，可利用它養枝壯根，但上盆的前一年要將這些根切斷，以利於移栽成活。

④ 成品圖。

（十六）枯峰式

在廟宇及山野村莊前，常見一些高聳的古木，由於長年累月的電擊、雷劈、風雨剝蝕，樹幹呈現出不同的枯峰形式，朽而不死。那灰白色斑駁的幹枝，彷彿訴說著歲月的枯榮，給人一種悲壯的美感。將這種景觀移植到樹木盆景造型中，就形成枯峰式盆景。

　　枯峰式盆景樹材的木質以堅硬、耐腐為佳，一般多來自山野挖掘。要善於根據樹材的自然條件，去確立造型形式，以勢造型，不可硬拉強扭。枯的枝幹視覺明顯，其造型要有一定的力度感，不可過細、過尖或腐朽。

枯峰式

石榴枯峰式盆景的製作

　　石榴品種多，其小石榴品種又稱月月榴，落葉，樹型矮小，花果也較小，最宜製作盆景。但此品種幹粗者甚少，需用大葉石榴為砧木嫁接。選老幹多旋扭、木質部堅硬、耐腐者為砧木，嫁接後花果俱佳，堪稱「六月花開紅似火，碩果沉豔綴秋枝」。

① 春季，取大果石榴老椿，根據枯峰式造型需要，截除多餘的幹，保留兩幹，截成一高一矮，並將根冠修得小一點，利於以後上盆。年長的老石榴往往根盤較大，可逐年縮截根部。右幹截面製成「V」形。

② 將左幹製作成枯峰。植前將左幹樹皮剝除，但保留根基樹皮以保護左側根基，然後按幹的扭轉線脈開挖雕鑿，下地栽植數月後，剝皮的幹表面已乾枯，即可打磨、塗防腐劑。長勢正常後，右幹頂部蓄養新枝，剪除餘枝，任新枝生長。

③ 兩年後新枝已長粗，春季剛萌芽時，在適合的高度截除上部枝，用劈接的方法嫁接小葉石榴，嫁接成活後，及時剪除砧木發出的新枝，蓄養嫁接的小葉石榴，並進行綁紮修剪造型。

④ 成品圖。

（十七）附木式

　　野外挖掘的已死的樹樁，或養護中未能成活死亡的樹樁，其造型十分優美且木質部又未腐朽，可採用附木形式加以利用，製作成舍利幹型、枯乾型、枯峰型、枯梢型均可。附木式盆景的製作，時間短、成型快，較受初學者的青睞。

附木式

　　附木式盆景枯椿的選擇，要求形態美且木質部堅硬、耐腐，加強防腐處理，尤其埋在泥土部分，防腐更為重要。木質部病者不可用。以耐腐的柏、松類、黃荊等枯椿最為理想。

　　雜木類的雀梅等，雖堅硬但易開裂和腐爛，埋入土壤裏更易爛；有些枯死椿景如榆椿由於蟲蛀，保存時間較短，所以選用的雜木枯椿最好能浸泡水中，出汁後撈起晾乾備用，也可蒸煮出汁後備用。有些枯椿處理後的顏色會變黑，或深淺不一，可進行雕琢、打磨或多塗幾次石硫合劑，統一色調。所附的樹木最好和選用的枯椿是同類樹種才更顯得自然。人工雕琢的痕跡應放在視覺不明顯的位置。附木與枯椿的所有銜接處要自然、合理，雖由人做宛若天成。附木式盆景的觀賞主面皆為枯景，可按舍利幹製作方法加以改造，形神兼備、合二為一。

眞柏附木式盆景的製作

　　① 冬季選擇一植株較粗易於雕琢造型的剌柏死椿，主幹不宜過高，確立觀賞主面後，按需要剝皮、雕琢、刻、挖、鑽。大的輪廓確立後，進行局部的精雕細刻，晾數日後再用不同型號的砂紙打磨，背面刻一槽溝用以附木。雕刻完畢後存放室內

陰乾,並塗防腐劑數次。

② 春季根據附木的高矮形式,選擇適合的真柏苗,並進行修剪。真柏幹與枯木溝槽如不相合,可修整溝槽至真柏的幹能嵌入為止,嵌入後如鬆動,可用線捆牢或白鐵皮固定,然後用大的泥盆或木箱等栽植。

③ 栽後加強管理及枯木的防腐。成活後 1～3 年內不做大的修剪,以蓄養壯大主幹枝,使嵌入的幹枝長滿溝槽並外溢,合二為一。在這期間對所保留的枝冠要實行必要的攀紮、摘心,幾年後將不需要的下部蓄幹枝全部剪除。春季上盆觀賞。

(十八) 文人木式

明末清初,一些文人墨客,為了逃避現實隱居山野,或出家做了和尚,做逍遙派,並借助筆墨抒發消沉避世又不甘寂寞的痛苦複雜心情。但也提出了「多一筆不如少一筆」「意高則減」「畫不難為繁」「難於用減」「減之力更大於繁」之理論。並有「畫樹要有情,樹要少,愈要

奇。少而不奇，則無謂也。樹奇則坡腳宜平穩，樹奇安石
易，樹拙安石難」之說。這些思想不僅影響著文人畫家，
也影響著樹木盆景的製作。一些文人墨客偶作盆景置於几
案，更有人仿畫中之樹製作盆景，並且把這種瘦、疏、
簡、淡的盆景造型稱為文人木盆景。

文人木的樹種選擇，要適合表現落葉蕭疏的意境。松
有萬石長青，堅定不移之意，如葉短的五針松是較為理想
的樹材，雜木類的樸、水杉也可用之。

製作中注意，幹應高瘦一些，忌過粗過矮，枝要疏
淡、簡潔、明快、流暢，出枝要高，忌繁密粗壯、出枝過

文人木式

下。一般情況下，出枝在幹的中上部或頂端。其幹數獨木為佳，雙幹也可，多則嫌繁。盆缽色彩趨古樸，忌豔麗，以無花紋的淺型深色紫砂盆或不上色的陶盆為宜。

1. 樸樹文人木式盆景的製作

樸樹萌發力強，幹呈灰白色，幼幹光滑、瘦長，造型成文人木盆景，落葉後更顯得清瘦、寂寞。

① 春季選擇3～4年生播種苗，掘起後洗去泥土縮剪長根，剪除定根使根呈扁平狀，在幹基部上5公分處截去主幹，豎一側枝代幹，然後用泥盆栽植，當年春末夏初，將側枝綁直，使幹過渡自然。

② 第二年春，根據枝幹的條件構圖，選留兩枝進行攀紮定位，多餘枝剪除，如幹不直可用直棍固定主幹，逼曲為直。

③ 第三年枝條定位後即可拆除綁紮物，然後用縮剪的方法造型。樸樹秋季易受凍害，修剪在早春為宜。基本成型後，春季選用偏冷色淺型紫砂盆栽植觀賞。在管理過程中不宜過多施肥，以保持形體的清瘦。

2. 黑松文人木式盆景的製作

黑松生命力強，生長速度較五針松快，耐綁紮、耐修剪。而在貧瘠之處或附石而生的黑松，生長速度慢，株形緊湊而具有蒼老感，可掘起養坯。復壯後，在嫩枝上腹接五針松，經過數年培養，便可得一盆幹枝蒼老、造型古樸的文人木盆景。

① 1～4月份，選擇清瘦蒼老的黑松，帶泥球掘起。剛剛放芽，挖掘最好，挖掘中最大限度地多保留根，並帶回地表土。剪除茸枝，縮剪保留枝，但縮剪的下端須保留乾松枝或松葉，因為裸幹很難誘發新枝。同時剪除傷根、爛根、裂根，使根端截面平整光滑。修剪完畢後，用帶回的原地土栽植於稍大泥盆裏。栽植後的第二年冬季，用破布將主幹纏繞起來，用8號鐵絲攀紮彎曲，再用稍細金屬絲攀紮小枝。若主幹過粗，可在生長季節縱向切割，用麻繩綁紮切割處，再用兩根8號鐵絲並列紮彎，蓄養2～3年再拆除。

② 幾年後黑松基本定型，春季在五針松剛剛發芽時，取頂端陽面枝為接穗腹接於黑松1~3年生的枝幹上，並用塑膠帶包紮緊。嫁接前疏剪部分過密枝條，摘除嫁接處的松

針，但砧木枝端需保留部分針葉，待嫁接五針松成活後分2～3年剪除。當五針松新生枝長到10～15公分時，可按設計要求攀紮。每年5月初，五針松抽芽放葉須及時摘心。

③基本成型後，可選用天然石盆栽植觀賞。

③

（十九）象形式

在樹木盆景中，將樹木造型成某種物體外形，如動物、人物等。這種具象性盆景稱為象形式盆景。有的將枝冠綁紮、修剪成某種動物的形式；有的將根幹縮剪蓄養成某種物體形式。其樹材主要來源於山野採挖，也可人工培養，但人工培養時間較長，一盆好的象形樹木盆景，往往

要花幾十年或幾代人培養才能完成。

　　象形式盆景製作要點，一是不可追求全像，似像非像，意到則可，切不可雕眼、刻鼻，畫蛇添足；二是處理好根幹的形與樹冠的關係，以表現形為主，樹冠為形服務，不可喧賓奪主，或根、幹、冠三者結合表現某種形；三是形體要完整，不可過於瑣碎、鬆散。

象形式

（二十）盆景小品

　　以上所述盆景，均是將樹木栽植於盆缽之中加工造型
的。除了盆缽，也可以選用壺、瓶、杯、盤、煙灰缸、插
花容器或有洞穴的天然石塊、樹兜或人為加工後的硯石等
器皿，栽植樹木加工造型，製作成樹木盆景小品，也很有
情趣。

　　這類樹木盆景小品，由於栽植形式的特殊，或栽植的容器過小需要精心養護，包括良好的通風、光照、濕度條件以及樹木生長所需的營養，室內擺放時間不宜過長。夏季可連盆埋入沙中，置於露天並適當遮陽。宜選葉小、生長緩慢、抗逆性強的雀梅、榆、六月雪等作樹材。壁掛、瓶栽等換土困難，宜選數年內不換土也能正常生長的松類或柏類作樹材。

用瓶製作的樹木盆景小品。

用活著的樹兜及壺製作的樹木盆景小品。

定價230元

定價230元

定價230元

定價230元

定價250元

定價230元

定價230元

定價230元

定價230元

定價280元

定價200元

定價550元

定價400元

定價220元

定價250元

品冠文化出版社

太極武術教學光碟

太極功夫扇
五十二式太極扇
演示：李德印 等
(2VCD)中國

夕陽美太極功夫扇
五十六式太極扇
演示：李德印 等
(2VCD)中國

陳氏太極拳及其技擊法
演示：馬虹(10VCD)中國
陳氏太極拳勁道釋秘
拆拳講勁
演示：馬虹(8DVD)中國
推手技巧及功力訓練
演示：馬虹(4VCD)中國

陳氏太極拳新架一路
演示：陳正雷(1DVD)中國
陳氏太極拳新架二路
演示：陳正雷(1DVD)中國
陳氏太極拳老架一路
演示：陳正雷(1DVD)中國

陳氏太極拳老架二路
演示：陳正雷(1DVD)中國
陳氏太極推手
演示：陳正雷(1DVD)中國
陳氏太極單刀・雙刀
演示：陳正雷(1DVD)中國

郭林新氣功
(8DVD)中國

本公司還有其他武術光碟
歡迎來電詢問或至網站查詢
電話：02-28236031
網址：www.dah-jaan.com.tw

原版教學光碟

歡迎至本公司購買書籍

親臨本公司購買圖書者
請於上班時間星期一至星期五
(8：30~12：00，13：30~17：30)
至台北市北投區致遠一路二段 12 巷 1 號。

建議路線
1.搭乘捷運‧公車
　　淡水線石牌站下車，由石牌捷運站２號出口出站(出站後靠右邊)，沿著捷運高架往台北方向走(往明德站方向)，其街名為西安街，約走100公尺(勿超過紅綠燈)，由西安街一段293巷進來(巷口有一公車站牌，站名為自強街口)，本公司位於致遠公園對面。搭公車者請於石牌站(石牌派出所)下車，走進自強街，遇致遠路口左轉，右手邊第一條巷子即為本社位置。

2.自行開車或騎車
　　由承德路接石牌路，看到陽信銀行右轉，此條即為致遠一路二段，在遇到自強街(紅綠燈)前的巷子(致遠公園)左轉，即可看到本公司招牌。

國家圖書館出版品預行編目資料

樹木盆景製作技法／吳詩華　汪傳龍 編著
－初版－臺北市，品冠文化，2013（民102.05）
面；21公分－（休閒生活；4）
ISBN 978-957-468-950-7（平裝）

1. 盆景

971.8　　　　　　　　　　　　　102004388

樹木盆景製作技法

編　　　者／吳 詩 華　汪 傳 龍
責任編輯／劉 三 珊
發 行 人／蔡 孟 甫
出 版 者／品冠文化出版社
社　　　址／台北市北投區（石牌）致遠一路2段12巷1號
電　　　話／(02) 28236031・28236033・28233123
傳　　　真／(02) 28272069
郵政劃撥／19346241
網　　　址／www.dah-jaan.com.tw
E-mail／service@dah-jaan.com.tw
登 記 證／北市建一字第227242
承 印 者／傳興印刷有限公司
裝　　　訂／眾友企業公司
排 版 者／弘益電腦排版有限公司
授 權 者／安徽科學技術出版社
初版1刷／2013年（民102）5月
初版3刷／2019年（民108）6月　　　　　定　價／300元

大展好書　好書大展
品嘗好書　冠群可期

大展好書　好書大展
品嘗好書　冠群可期